新讀《清明上河圖》

余輝 著

新讀《清明上河圖》

作　　者：余　輝

責任編輯：徐昕宇

裝幀設計：涂　慧

出　　版：商務印書館（香港）有限公司

　　　　　香港筲箕灣耀興道 3 號東滙廣場 8 樓

　　　　　http://www.commercialpress.com.hk

發　　行：香港聯合書刊物流有限公司

　　　　　香港新界荃灣德士古道 220-248 號荃灣工業中心 16 樓

印　　刷：中華商務彩色印刷有限公司

　　　　　香港新界大埔汀麗路 36 號中華商務印刷大廈

版　　次：2022 年 2 月第 1 版第 1 次印刷

　　　　　© 2022 商務印書館（香港）有限公司

　　　　　ISBN 978 962 07 5891 1

　　　　　Printed in Hong Kong

新讀《清明上河圖》

目錄

翰林張擇端字正道東武人也幼讀書遊
學於京師後習繪事本工其界畫尤嗜於
舟車市橋郭徑別成家數也按向氏評論
圖畫記云西湖爭標圖清明上河圖選入
神品藏者宜寶之大定丙午清明後一日燕
山張著跋

金代張著的跋文

北宋畫家張擇端的《清明上河圖》是中國最著名的古畫之一，堪稱是古代表現社會生活最為豐富、意蘊最為深厚和感染力最強的風俗畫長卷。圖中繪有 810 餘人、90 餘頭牲畜、28 條船、20 輛車、8 頂轎子、各類樹木 170 多棵、130 餘棟屋宇。這麼宏大的場面是在縱 24.8 厘米、橫 528 厘米的絹面上展開的，一個人物的高度只有兩厘米左右，但姿態、鬚眉和職業特徵皆清晰可辨，可見畫家深厚的繪畫功力。每年的清明節，人們會自然地想起這幅畫和它的作者。西方學生學習漢學的第一堂課，就是欣賞《清明上河圖》，海內外沒有一個人不被畫中的場景所感染的。張擇端也理所當然地成為古代最著名的畫家之一。

我在故宮博物院研究古代書畫三十年，研究《清明上河圖》也有十五個年頭了。我曾數次為觀眾解讀這件稀世之寶，看到出神入化的時候，彷彿張擇端就在跟前……。有朋友問我是怎麼看畫的？我看畫的最大特點就是將當時的文字材料和圖像材料作為我的一雙翅膀，穿越到畫家畫這幅畫的歷史背景裏，了解他的身世和內心，這樣才能讀懂他的作品。

此番應香港商務印書館的盛情邀請，我將用十二章介紹張擇端及其《清明上河圖》卷，與海內外的朋友們一起分享我的一些研究心得。

讀畫先閱人，遺憾的是，我們對於張擇端的基本情況知之甚少，除了在該圖後面有一段金代張著的跋文提到他之外，古代的文獻裏沒有任何關於這位著名畫家的記載。那就讓我們先一起利用張著的跋文好好考證一下，搞清楚張擇端有甚麼經歷，了解他畫這張畫的歷史文化背景，進一步探知他的作畫動機，他為甚麼畫這張畫。

認識張擇端

。

第一章

翰林
張擇端

跋文首先稱他是「翰林」，這是唐宋人對在御用機構「翰林院」裏供職官員的簡稱，也是尊稱。但是，這並不是說張擇端是翰林院裏的學士。在北宋，以「翰林」兩字打頭的機構有幾個，最大的是「翰林學士院」，負責給皇帝起草詔書和公文。此外，在內侍省下面也設有「翰林院」，其下又有翰林天文院、翰林醫官院、翰林御書院、翰林書藝局和翰林圖畫院等機構。據《宋史》記載，宋太宗在至道三年（997）六月，「詔翰林寫先帝常服及絳紗袍、通天冠御容二⋯⋯」根據「畫御容」的性質，這個「翰林」不會是翰林學士院裏的文官，一定是翰林圖畫院裏的畫家。早在雍熙元年（984），宋太宗就在內侍省

設翰林圖畫院，那些專業性很強的肖像畫家、界畫家、宗教畫家等等，都在翰林圖畫院裏供職。宋太宗下詔畫御容的任務，就屬於極為特殊的肖像畫專業。許多人說張擇端是翰林圖畫院裏的待詔，待詔是宋代畫院裏最高的職位，享受九品官的待遇。他是不是待詔，沒有線索可以證明。不過我們知道，進翰林圖畫院是要經過嚴格的繪畫考試的。在徽宗朝，極具書畫藝術天賦的皇帝趙佶就是主考官，考試怕是難上加難，而張擇端能在徽宗朝的翰林圖畫院裏供職，肯定是通過了這個考試。

這個「翰林」
不會是翰林學士院
裏的文官，
一定是翰林圖畫院
裏的畫家。

字正道

張氏名「擇端」，字「正道」，通過他的名和字就可知道他的家庭背景。「擇端」出於《孟子·離婁下》：「夫尹公之他，端人也，其取友必端矣。」在《禮記·燕儀》裏面也有這麼一句話：「上必明正道以道民。」意思是説身居上位的人，一定能夠懂得正確的道理，從而引導人民。他的名和字深刻地烙下了儒家思想的印記，可知張擇端的父輩和他本人對儒家的道德觀念是相當尊崇的，這對他繪製《清明上河圖》有着極大的影響。

他的名和字深刻地烙下了儒家思想的印記

東武人也

「東武」是現在的山東諸城（屬濰坊市），是一個有 4000 多年歷史的古城。南城即東武縣城，春秋時為魯之諸邑。秦始皇二十六年（前 221），置琅琊郡，歷史上曾多次為州郡治所。西漢呂后七年（前 181），置東武縣，因境內有東武山而得名。元封五年（前 106），琅琊郡移治東武。隋開皇十八年（598），取縣西南三十里故漢諸縣為名，改東武縣為諸城縣，一直沿用至今。北宋時期，諸城為京東東路密州安化軍節度使治所。

東武距離孔子的故里曲阜非常近，孔子的得意門生，女婿公冶長，開創了諸城的儒學根底。此後，在諸城湧現出了許多儒家思想的傳人，最關鍵的是東漢末年的一代經學大師鄭玄，他以古文經學為主，兼採今文經學，遍註儒家經典，成為漢代經學的集大成者，也形成了早期密州文化注重

經學的基本特徵。或可這樣說，自春秋至兩漢，密州文化以儒家思想為核心，到東漢末年，成為經學重鎮。在此基礎上，於北宋形成了尊崇儒家經學、積極入仕的密州文化，影響了許多士子的人生。如翰林侍講學士楊安國、龍圖閣待制趙粹中、左丞趙挺之、金石學家趙明誠（著名女詞人李清照的丈夫）等都出自諸城，他們雅好文學、藝術，並通過科舉考試入朝為官，他們選擇的道路，對張擇端必然會產生導向作用。

此外，諸城出土了大量的東漢畫像石，刻繪了世俗百姓在節日裏的宰殺和烹飪活動，極富生活情趣。可見表現世俗生活是當地悠久的繪畫傳統。蘇軾在熙寧七年到九年（1074 － 1076）間，曾任密州太守，轄管諸城，他在當地建了一座超然台，作有《超然台記》。蘇軾在此形成了豪放詞派，他創作的《江城子·密州出獵》《水調歌頭·明月幾時有》等文學作品，靈感就都是來自這裏。蘇軾的詞句，給密州文化注入了文學的魅力。

尊崇儒家經學、積極入仕的密州文化，影響了許多士子的人生。

幼讀書

說起張擇端年少時讀的書，毫無疑問，肯定是儒家的經典著作。一則北宋時以儒家經典為考試內容的科舉制已日趨完備，成為讀書人步入仕途的必由之路；二則北宋比以往任何一個時期都注重童蒙教育，朝廷開設了童子科，向地方吸納十五歲以下能通經作詩賦者考進士。宋真宗、王安石分別著有《勸學文》，司馬光作有《勸學歌》等，最出名的是北宋汪洙《神童詩》裏的兩首：「天子重英豪，文章教爾曹。萬般皆下品，唯有讀書高。」「朝為田舍郎，暮登天子堂。將相本無種，男兒當自強。」淺白、形象地展示出當時的這種社會風尚。

天子重英豪，文章教爾曹。
萬般皆下品，唯有讀書高。

朝為田舍郎，暮登天子堂。
將相本無種，男兒當自強。

根據北宋的交通狀況，張擇端從諸城到汴京的路途有南路和
北路兩條：南路為諸城→臨沂（今屬山東）→宿州（今屬安徽）
→入水路走汴河→汴京；北路為諸城→益都（今山東青州）→
歷城（今山東濟南）→入水路走濟水→鄆州（今山東東平）→
經東平湖、梁山泊、五丈河→汴京。兩條線路一半以上要走
水路，歷時月餘。比較而言，北路略近一些，但由於北路經過
地理環境比較複雜的梁山泊一帶，行人容易遭到打劫，張擇端
走南路的可能性更大。他在沿途可以看到大量的漕運活動並
體驗船上生活，積累未來繪畫創作的生活素材。

遊學京師不是說他到開封城去遊歷訪學，這是有特指的。北宋
英宗朝知諫院司馬光上疏提到：「國家用人之法，非進士及第
者不得美官，非善為詩賦論策者不得及第，非遊學京師者不善

為詩賦論策。以此之故，使四方學士皆棄背鄉里，違去二親，老於京師不復更歸。」意思是說，遊學京師是來學詩賦論策的，然後才能參加進士考試，中了進士之後，就可以得到朝廷的美官。據此分析，張擇端「遊學於京師」的目的應與參加科舉考試有關。

國家用人之法，非進士及第者不得美官，非善為詩賦論策者不得及第，非遊學京師者不善為詩賦論策。

宋代的科舉制度與科舉初興時的隋唐不同，也與科舉完備且日趨僵化的明清有異。簡單來說，宋代實行解試、省試、殿試三級考試制度。解試又稱鄉貢，由地方官府考試舉人，每逢科場年的八月十五日開考，連考三日，逐場淘汰。然後將合格的舉人貢送禮部，參加省試。省試由尚書省禮部主管，故而得名，在解試的次年春季舉行，也是連考三日，合格者再報送朝廷，參加殿試。殿試多由皇帝親自主持，舉人殿試合格，排定名次，才算真正「登科」，前三名就是人們所熟知的狀元、榜眼、探花，其他還有進士及第、進士出身、賜同進士出身等身份，可直接授予官職。張擇端到京師遊學、投考，或許說明他已經通過了由地方主持的解試，可以參加省試，考中之後就可以參加殿試了。

在《清明上河圖》中，就繪有遊學京師者的身影，如在卷尾繪有一招牌，上書「久住王員外家」，屬於經營長期包房類的館舍，專營富家子弟在京師遊學期間的食宿。透過樓上的窗戶，可以看到一位學子在苦讀；窗外的「解」字招牌下，十多個考生在請一個老者給他們算命……，這些其實就是張擇端初到開封時的生活寫照。張擇端有能力到近千里之外的汴京求學，除了讀書的費用之外，每天都會涉及旅店費用和各種生活開銷。一個考生在汴京平均一天的生活開銷不少於一百文，這超過了當時北方農家一個壯勞力平均一天的收入，說明張擇端的家境還比較殷實。

張擇端到京師遊學、投考，
或許說明他已經通過了由地方主持的解試，
可以參加省試，
考中之後就可以參加殿試了。

後習繪事

張擇端「遊學京師」的結果如何呢？張著筆鋒一轉說：「後習繪事」，隱晦地說明張擇端肯定是沒有考上。北宋中葉以後，「進士殿試，皆不黜落」，也即殿試只是排名次，只要通過省試，便有了進士的身份。如此看來，張擇端大概是省試就名落孫山了，都沒能獲得殿試的機會。而在北宋中後期，科舉考試是以「詩賦」取士，還是以「策論」選優，已經成為新舊黨爭的焦點之一。宋神宗任用新黨，於熙寧四年（1071）二月頒行科舉新法：反對詩賦取士，改考大經。哲宗朝先用舊黨司馬光，後用新黨，廢除新法，兼考經義、詩賦；徽宗朝又禁考詩賦，這是大的科考變化，小的變化亦頻繁有加，這種不太穩定的考試科目給進入考場的學子們平添了一些難度和變數。或許還有其他一些原因吧，總之，張擇端科舉考試失利，不得不半路出家學習繪畫。當然，張擇端很可能在年少時有一定的繪畫基礎，加上其故里的繪畫風習和人文歷史，為他改弦更張奠定了基礎。

張擇端科舉考試失利，
不得不半路出家學習繪畫。

張擇端的學畫道路

第二章

宋代科舉制度規定，舉人只享有免除本人丁役、身丁錢米的特權，而十年寒窗苦讀，應試的行旅、住宿無一不需要大筆花費。以比張擇端早一些的蘇軾家族為例來看：三蘇父子本是四川眉山縣的殷實人家，嘉祐元年（1056）蘇洵攜兒子進京趕考，蘇軾、蘇轍兄弟雖金榜題名，然而家當也開銷得差不多了。次年蘇洵之妻病死眉山，父子三人奔喪回籍，家中已是一派「屋廬倒壞，籬落破漏，如逃亡人家」的慘景（蘇洵《上歐陽內翰第三書》）。宋人的《邵氏見聞錄》等書也記載：「遠方寒士，殿試下第，貧不能歸，多有赴水死者。」

面對落榜的窘境，即使再應試，也是三年之後的事了。張擇端要麼踏上歸途，要麼留在京師，無論哪種選擇，他都要尋找謀生之路，於是他開始學習「界畫」。界畫是隨着山水畫發展而派生的一種藉助界筆、直尺等工具來表現亭台樓閣、舟船

當時有許多富家和官家樂意購藏界畫，可以確保畫家衣食無憂。

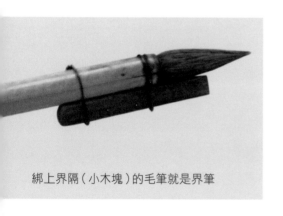

綁上界隔（小木塊）的毛筆就是界筆

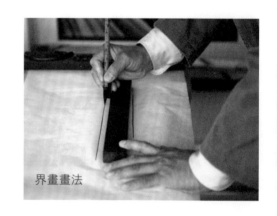

界畫畫法

車輿的繪畫，手法多樣。界筆是在筆桿下部綁上一個小木塊，這個小木塊叫界隔，有了這個小木塊，界筆就可以抵着直尺運行，毛筆上的墨水就不會把尺和紙弄髒，就會按照畫家的意圖畫成各種各樣不同長短的直線。界畫較易畫出效果，只要運用工具熟練、畫得精細準確，就會討得欣賞者的認可，容易出售，好謀生。當時有許多富家和官家樂意購藏界畫，可以確保畫家衣食無憂。在張擇端之前的界畫家燕文貴就是一例，燕文貴原「隸軍中」，「又能畫舟船盤車……」，其界畫頗得官宦、富商的青睞，如「富商高氏家有文貴畫舶船渡海像一本」，就連宰相呂夷簡府裏都有燕文貴畫的屏風畫，說明界畫的市場很好。憑此技藝，燕文貴也經其他畫家推薦進入畫院供職，謀得一份「皇糧」。

燕文貴（舊傳）《秋山蕭寺圖》

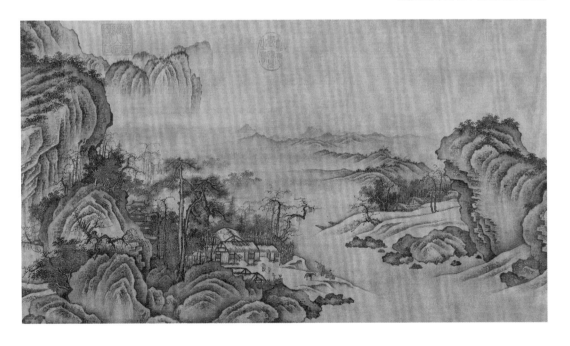

對張擇端繪畫道路產生最重要影響的是兩個姓郭的宮廷畫家，一是郭忠恕，一是郭熙。郭忠恕（？—977），字恕先，是宋初的界畫宗師，其界畫被譽為「一時之絕」，北宋學界畫的人無不仰慕。宋太宗時曾賜官國子監主簿，後來因抨擊時政被流配登州，死於流放的途中。郭忠恕的界畫建築與林木煙雲相合，具有無窮的藝術感染力。界畫畫建築，很容易死板，缺乏活力。郭忠恕突破了這個局限。宋初劉道醇《聖朝名畫評》讚賞了他妥善處理建築結構中的平行線、屋宇空間建築規矩等技藝：「上折下算，一斜百隨，咸取磚木諸匠本法，略不相背。其氣勢高爽，戶牖深秘，盡合唐格。」北宋繪畫批評家郭若虛也十分讚賞郭忠恕畫中的空間關係，稱其：「畫屋木者，折算無虧，筆畫勻壯，

深遠透空，一去百斜。……畫樓閣多見四角，其斗拱逐鋪，作為之向背分明，不分繩墨。」這就是說，他的建築畫得十分通透，空間感很強且非常精準。

從郭忠恕所繪的《雪霽江行圖》來看，張擇端深受郭忠恕的影響。但張擇端的弧線和短直線都是徒手所繪，運轉自如，他將界畫與徒手畫線相結合，不拘於繩墨，躍出了界畫的樊籬，他更講求在機械性的直線中飽含韻律和意趣，充分發揮徒手畫線的靈活性，形成了豐富的藝術變化。張擇端對船上生活的描繪細緻入微，每一塊船板、每一個鉚釘都能畫得非常到位和準確，這是他學習郭忠恕的結果，也與他到開封求學路上的船上生活有關。

他將界畫與徒手畫線相結合，
不拘於繩墨，躍出了界畫的樊籬，

郭忠恕《雪霽江行圖》卷

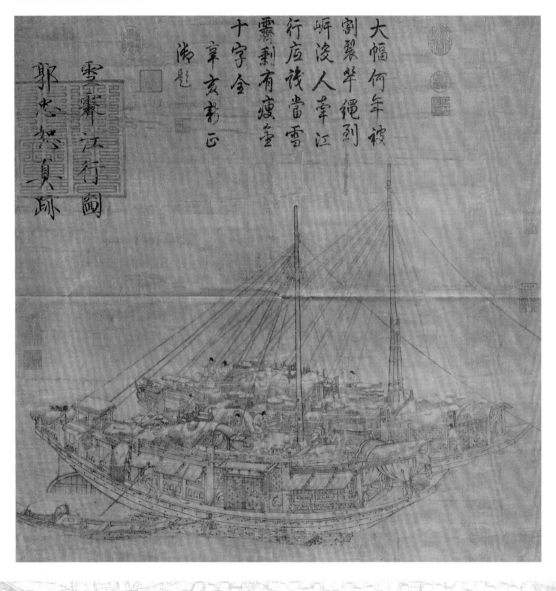

大幅何年被
割裂牽繩剝
岵浚人韋江
行庑後當雪
霽剝有瘦筆
十字全
　辛亥新正
清翫

雪霽江行圖
郭忠恕真跡

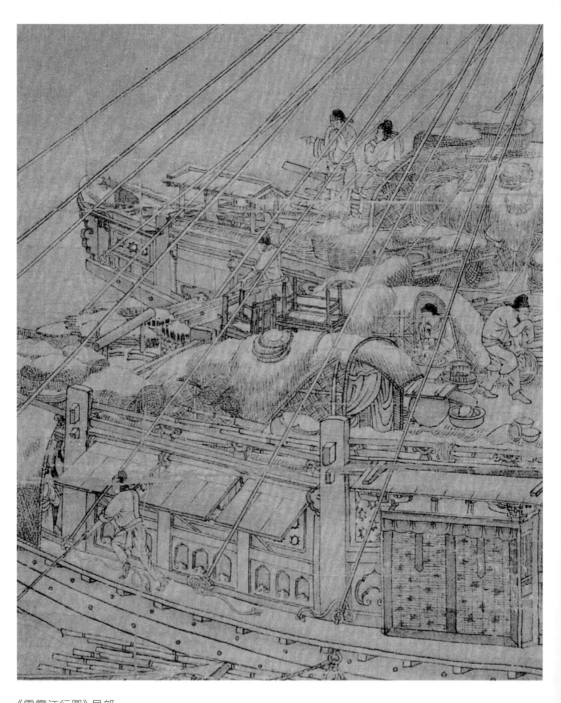

《雪霽江行圖》局部

張著稱頌張擇端的界畫，一個「尤嗜於」，表明他對界畫的熱衷達到了癡迷的程度。張擇端在繩墨之矩中畫出了舟船和建築的藝術韻味，自成一家，即「別成家數也」。一定是他在這方面的特長，考進了翰林圖畫院。張擇端還受到當時文人畫家李公麟白描人物、鞍馬畫的影響（如人馬清勁雅潔的線條和生動活潑的姿態，還有淳樸溫潤的渲染，酷似李公麟的白描），而將李公麟畫馬的手法擴展為畫驢、騾、牛、駝等牲畜上，不能不說是一種新的筆墨嘗試，可見張擇端既有藝匠功底，又汲取了文人畫雅致含蓄的意蘊，這是張擇端的過人之處。

值得注意的一點是，張著沒有提及張擇端的人物畫水平，按常理來看，應該是不如他的界畫功夫了。界畫與人物畫的高度協調最能體現一個畫家的藝術能力，界畫拘於繩墨，人物畫溢於言表。在五代至北宋，能集界畫與人物畫之藝於一身的畫家是十分少見的，許多長於界畫的名家不得不請他人增繪人物，郭忠恕也是如此，但張擇端《清明上河圖》中的人物，都是他自己完成的。

影響張擇端的第二個人是神宗朝的宮廷畫家郭熙（1023 一約 1085），他主要是在山水畫方面影響了張擇端。界畫中的建築要有山水相陪襯，界畫家都會畫山水，否則只能停留在畫建築工程圖的效果上，不會有藝術感染力。翰林圖畫院的畫家必須在擅長一門畫科的基礎上會畫其他畫科，張擇端是一定會畫山水的，但開封周邊基本沒有山，他的山水畫功夫就集中在畫中的林木、坡石上了。在北宋神宗朝，山水畫影響最大的宮廷畫家是郭熙，他除了發明了捲雲皴、蟹爪樹等筆墨特性之外，在表現季節的微妙變化方面，可謂匠心獨具，如他的《早春圖》軸，把乍暖還寒的氣候變化渲染得令人身居其境。

界畫與人物畫的高度協調
最能體現一個畫家的藝術能力

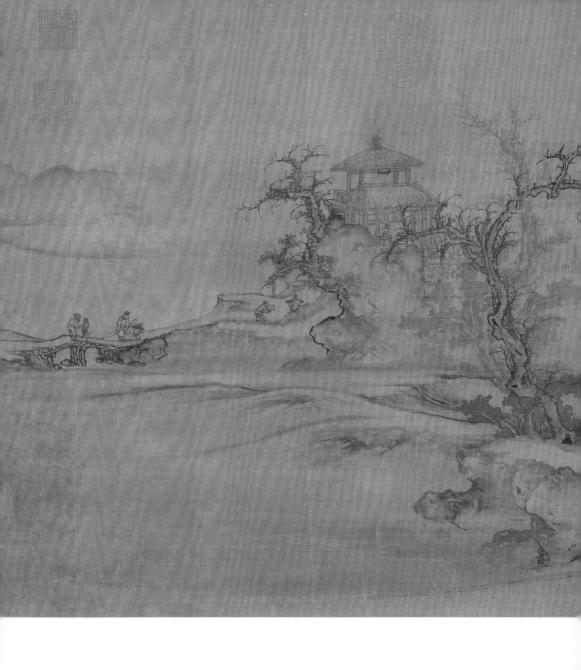

郭熙《樹色平遠圖》卷

樹繞賞葉溪
閒凍樵閉仙
居家上層不
蘇枯桃閒題
縱喜山早兄
氣如蒸
己卯春月
滿越

郭熙《早春圖》軸

根據近人謝巍先生考證,《向氏評論圖畫記》的作者是向宗回,作於政和七年（1117）之前。向宗回的曾祖父是真宗朝宰相向敏中,他的姐姐是神宗的向皇后。向家書畫收藏豐富,這本《向氏評論圖畫記》是一部書畫著錄書,著錄了向家收藏的書畫,當然也會記錄一些畫家的生平事略及其作品的等級。這也就説明,《清明上河圖》後來被向氏收藏,而張著就是從這本《向氏評論圖畫記》裏獲知了張擇端的基本信息,記載在跋文裏,所以説張著的跋文內容是很可靠的。

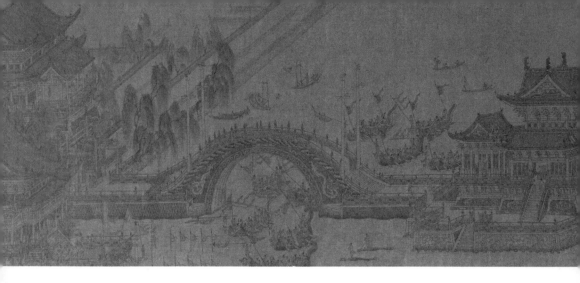

王振鵬《龍舟奪標圖》卷

從畫名來看，張擇端的《西湖爭標圖》和《清明上河圖》都是四字圖名，有着一定的對應關係，如名詞「西湖」與「清明」相對，謂語動詞「爭」與「上」相對，名詞賓語「標」與「河」相對。根據圖名可知，《西湖爭標圖》表現了皇家的宮廷風俗，「西湖」即開封城西的金明池，是皇家御園，畫的應該是實景。《清明上河圖》卷表現的是街肆百姓的民俗，沒有具體地名，畫的是實情而非實景。宋徽宗專尚法度，品鑑圖畫，以「神品」居首。作為姊妹卷，兩卷的藝術水平相當，均為北宋宮廷品畫的最高等級。在北宋界畫家中，作品被選入「神品」的，此前

宋徽宗專尚法度，品鑑圖畫，以「神品」居首。

《西湖爭標圖》《清明
藏者宜寶之。

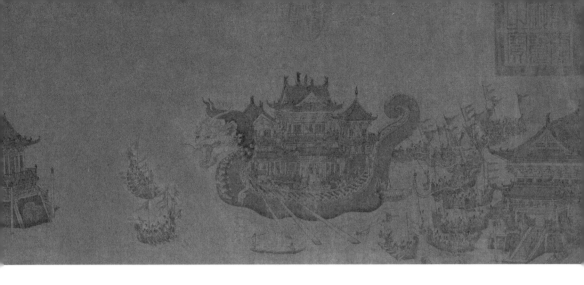

僅有宋初的郭忠恕，這也是匠師畫家獲得的最高品級。《清明上河圖》卷和《西湖爭標圖》卷被《向氏評論圖畫記》定為「神品」，看來向氏的審美標準受到了徽宗的影響。根據張著題寫跋文時的語氣可推知，《向氏評論圖畫記》和這對姊妹卷在 1186 年時均未散失（北宋亡於 1127 年，內府的大批古玩字畫、金銀珠寶被金兵劫掠一空），藏於金代中都（今北京）某私家手裏，否則張著不會有這樣的提示語：「藏者宜寶之」。

由此可知，《清明上河圖》卷的畫面基本上是完整的。傳說該圖的後一半被切割了，畫的是金明池賽龍舟的內容。這個說法不符合實際情況，描繪金明池賽龍舟的內容是這一對姊妹卷中的另一幅長卷，即《西湖爭標圖》，該圖在入藏元內府秘書監的時候，時任秘書監典簿的王振鵬曾臨摹過，這個摹本就是故宮博物院收藏的《龍舟奪標圖》卷。

大定丙午即金世宗大定二十三年（1186），
這一年的清明節次日，張著應收藏者之請
用行楷在《清明上河圖》卷拖尾首段寫下
了八十五字跋文，此時距北宋滅亡已近
六十年了。

張著的身世僅在元好問《中州集》卷七有
極其簡略的記載：「著字仲揚，永安人，
泰和五年以詩名召見，應制稱旨，特恩
授監御府書畫。」張著字仲揚，永安即今
北京，所以他自稱「燕山張著」。泰和五
年（1205）張著因詩名得到金章宗完顏璟
的寵遇，估計也是了解到他對書畫鑑賞
有專攻，所以讓他管理內府所藏書畫。
金章宗是金代深通漢學、工書擅畫的皇
帝，他在位時，不惜重金收藏歷代書畫作

品，內府藏品盛極一時。金代著名畫家和
書畫鑑定家王庭筠就曾在金章宗明昌三
年（1192）被召入館閣，負責鑑定內府書
畫，也可以算是張著的前輩了。想來，張
著在大定二十三年（1186）為《清明上河
圖》卷書寫跋文的時候，還是一介書生，
當他入朝供奉時，時間已過去了十九年，
這時的他已是一位中老年的文士了。

經此查證，我們差不多可以寫出張擇端的簡歷了：他出生於東武（今山東諸城）一個有儒家思想的家庭，幼年受儒家思想影響，喜好讀書，年長時通過了解試後，到汴京備考，試圖通過省試和殿試走上仕途，因諸多原因未能如願，後改習界畫。最後，他通過考試進入了翰林圖畫院，其藝術生涯的後期主要在徽宗朝。根據元人楊准和明人李東陽的尾跋分別題記有徽宗的雙龍小印和題籤，説明張擇端是領旨繪製了該圖及其姊妹卷《西湖爭標圖》，在藝術上得到了徽宗的認可。後來，徽宗將這對姊妹卷一併賜給外戚向宗回。哲宗死後，因無嗣，需要在宗室中擇立新君。以

章惇為首的一些大臣反對立趙佶（時為端王）為帝，認為他為人輕佻，不可君天下。向太后力排眾議，促成了趙佶即位，向家也因此而得到徽宗的照顧。

在本圖中，畫家生動地描繪了開封百姓的市俗生活，説明他長期生活在開封的社會底層，洞悉人生百態，了解各行各業的艱辛，並給予他們深情的關注。

張擇端少小接受了儒家思想的薰陶，在開封經歷了許多的社會磨難和曲折，他一定是一個有思想的宮廷畫家，這幅畫以儒家關注社會、關注民生的思想為創作之本，用充滿智慧和幽默的藝術手段，深刻地揭示出徽宗朝的市相百態，期待着我們層層揭開後的品賞和感悟。關於張擇端的生平，我們在欣賞《清明上河圖》的時候，還會有新的發現。

他長期生活在開封的社會底層，洞悉人生百態，了解各行各業的艱辛。

北宋都城開封

。

第三章

繁華的城市

在欣賞《清明上河圖》之前，要對畫中的這座 900 年前的城市 —— 開封有一個基本的了解。

歷史上曾有七個朝代在開封建都，最早是戰國時期，魏惠王將魏國的都城從安邑（山西夏縣）遷到開封，當時叫大梁，後在戰亂中被摧毀。隋代稱汴州，隋煬帝在此開鑿通濟渠，由滎陽、汜水經汴州流入淮河，汴州漸漸成為中原地區水陸交通樞紐。唐代曾先後在此設總管府、都督府、河南道、宣武軍節度使等機構，唐德宗建中二年（781），宗親李勉到汴州任節度使，增築汴州城達 22 里，這裏遂為軍事重鎮，大唐東屏。由于軍需和城市發展的需求，在中原，這裏成為與洛陽並峙的最大的商貿中心之一。公元 907 年，宣武軍節度使朱溫廢唐哀宗自立，建立後梁，定都於此，改稱開封府。後晉、後漢、後周、北宋、金朝後期均在此建都，這裏也就有了東京、汴梁、汴京等諸多稱謂。

歷史上曾有七個朝代在開封建都，
這裏也就有了東京、汴梁、汴京等諸多稱謂。

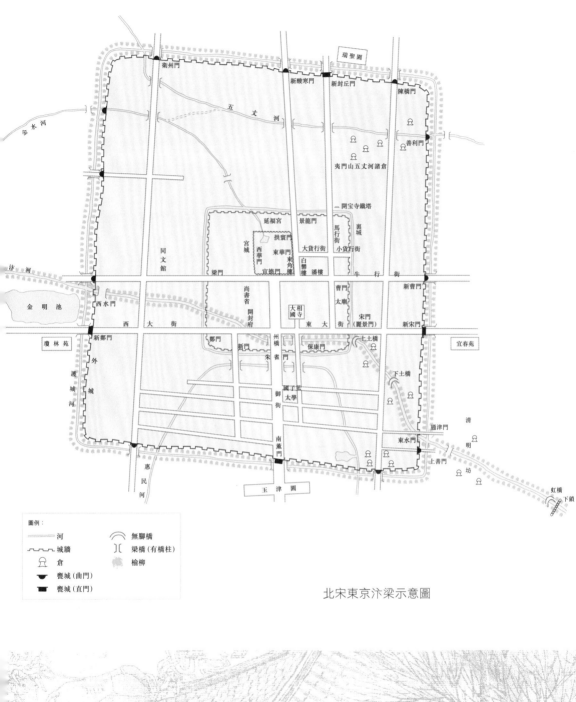

圖例：

⎯⎯⎯ 河
⊓ 城牆
🔔 倉
⛝ 甕城（曲門）
⬛ 甕城（直門）

◠ 無腳橋
)(梁橋（有橋柱）
🌿 榆柳

北宋東京汴梁示意圖

後周至北宋初年，連續大興土木擴建城市，營造宮殿和寺觀，並鼓勵開放商業活動的場地。到宋徽宗時，經過 150 年的改擴建，已將後周的舊城整整擴大了一圈，汴京城被改造成超大規模和高度開放的商業大都市，新舊城共有八廂一百二十坊，居民十萬戶，約一百三十七萬人，成為當時世界上最大和最繁華的城市。

丁都賽戲裝全身像磚雕。丁都賽是宋徽宗時期著名的女性雜劇藝人，活躍於汴京的勾欄瓦子之中。

宋代傀儡戲銅鏡

開封是一座「坊市合一」的大都市，「坊」相當於現在的居民小區，「市」相當於商業區。我們現在晚上出門買東西是很尋常的事情，可是在唐朝以前，天一黑，家家戶戶就得關門，坊門也要關閉，晚上誰要是隨意到街上溜達，就會被夜巡的官軍捉走，相當於軍事戒嚴。到了後周末北宋初，由於開封是商品運輸的大碼頭，到處都擺開了生意，老百姓們去掉街與街之間的柵欄，打通臨街的磚牆，紛紛做起買賣，白天做不完的生意，一直拖到半夜，政府乾脆取消了戒嚴來收稅，晚上做買賣更是順理成章了。

北宋時，汴京百姓的精神生活因此發生了重要的變化。在街肆和夜市裏最突出的就是世俗文藝，汴京有許多勾欄瓦子，就是民間藝人表演的地方，這是百姓文化消費的主要場所。由於夜生活的豐富和時間的延長，客觀上要求增加藝術作品的種類、長度並細化情節，這就推進了北宋俗講文學的發展。講故事的人在當時稱「説話人」，講述現實性很強的城市生活題材，也涉及傳奇、公案、神仙、妖術等方面的內容，其中的歷史故事發展成長篇「評話」，情節起伏跌宕、故事膾炙人口，如《大唐三藏取經詩話》、《五代史評話》等許多評話本子，成為明清章回小説的始祖。在汴京的勾欄瓦子裏，也上演了情節複雜的長篇雜劇，演出者多達四五人，並出現了明星，每天表演二十幾種節目，通宵欣賞都看不過來。

北宋有許多擅長人物風俗畫的畫家，如高元亨、燕文貴、張擇端等，就是在這樣的文化氛圍裏成長起來的，他們的風俗畫形成了畫幅長、內容豐富、敍事生動的藝術特色。

汴京有許多勾欄瓦子，
就是民間藝人表演的地方。

開封百姓的日常生活

北宋實行高稅制和官員高薪制。據統計，北宋稅收最高達1億6000萬貫/年，按一個宋幣（又叫小平錢，一個銅錢即一文錢；一百文為一吊，十吊為一貫）約合人民幣1.3元計算，總計約2080億人民幣。據程民生先生《宋代物價研究》查證，北宋勞動力的價格是每人每天10－300文不等，崇寧年間（1102－1106）一個抄書匠的收入是每天約116文，在碼頭扛一天麻袋最多收入約300文，這些錢能買些甚麼呢？大約可以買一百多個饅頭，要是買羊肉，可以買兩斤半（120文/斤，宋代的一斤是十六兩）。買酒的話，是以「角」為計量的，「角」像古代的飲酒器「爵」，杯口沒有兩柱，合今天的小半斤，如80文一角的羊羔酒、72文一角的銀瓶酒等等。對比之下，修復一幅嚴重朽爛的唐畫，其費用可達40貫。由此可見，北宋的高技術活計是很吃香的。總體來看，北宋開封的生活成本的彈性比較大，但要過富裕體面的生活，那花起錢來可是無底洞。

當時開封城裏都有些甚麼生意？老百姓又有些甚麼消費呢？當時，商業活動已經形成了定點化、行業化和規模化，如醫藥、器皿、茶室、酒店、票行、牙行、典當、賭局、占卜、車行、運輸等行業皆是如此，這就為張擇端的風俗畫創作打開了一扇扇窗，可以觀察鮮活、真實的社會百態。我們在《清明上河圖》中看到各式各樣的行人，如文武官員、士子、兵卒、牙人（中間商）、販夫、船工、工匠、車夫、力夫、村夫、流民、丐童，還有算命先生等各色人等，不下幾十種。這些人向藝術家們展露了城市生活的方方面面，可謂千姿百態。畫家在「遊學京師」期間，想必生活在社會底層，熟悉底層百姓如酒保、攤販、夥計、牙人等為生計而奔波勞累的情景，並對此寄予了同情。

熟悉底層百姓如酒保、攤販、夥計、牙人等為生計而奔波勞累的情景。

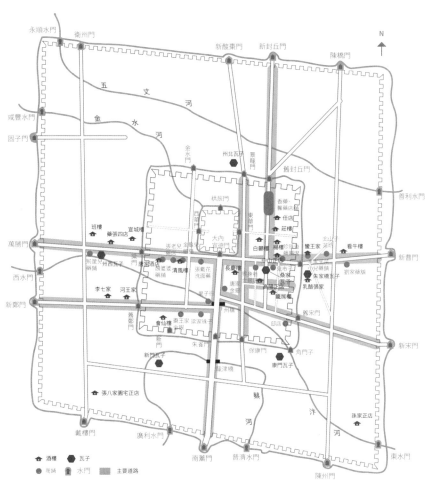

北宋東京街市商舖分佈示意圖

該如何理解畫名「清明上河」呢？張擇端畫的是清明節，基本上都能理解，但很多人對「上河」兩個字不太理解，其實這個詞我們現在還在用，只不過不説「上河」了，但還説「上車」「上橋」「上船」，這個「上」字，實際是一個動詞。所以「清明上河」就是説在清明時節裏，大家到岸上和橋上去看春天的景致：河開冰釋後，岸上柳樹吐芽、河裏小魚戲水……，一會兒我們可以在畫中看到清明節開封城特有的活動——踏青、賣紙馬、吃棗餬等。

至於這張畫是張擇端在甚麼時候畫的？我現在告訴你，恐怕早了些，等我們把畫中的開封城都遊歷遍了，看到只有在某個特定的時間段才會發生的事件和出現的物品，謎底就自然而然地揭開了。

《清明上河圖》採用傳統的散點透視，即景隨人移，景隨人變，故在透視上的滅點是無數個。

我們可以在畫中看到清明節開封城特有的活動一踏青、賣紙馬、吃棗餬等。

「清明上河」

全卷表現的地域為城郊、城外和城內，可細分為七個部分（八章），每一個部分都以相關的景物和事物為中心：

一、古柳前後	以村柳和古樹群為中心，表現城郊的鄉間風物；
二、運河左右	以河中為主景，描繪航道船運和運河碼頭的商貿景象；
三、運河兩岸	以運河右岸為中心展現近郊商業繁忙的景象；
四、拱橋上下	以拱橋為中心，展開拱橋與客船等諸多矛盾，達到全卷的高潮；
五、城門口外	以客運碼頭為中心，描繪了百姓生活和途經的官宦士族；
六、城門周邊	以平橋為中心，講述了發生在城門口的諸多故事；
七、城門口內	以"孫記正店"為中心，描寫市中心的名店和街肆；
八、結尾	以高貴住宅區為中心，畫家用特殊的方式結束了全圖，表達了對當時社會的態度。

卷首在明末因破損嚴重被裁去約一尺左右，其上繪有遠山、清霧和雜樹土坡等，卷首右側頂端本有宋徽宗的「清明上河圖」五字題籤，按照徽宗的習慣，在頂格處還會鈐上雙龍印，亦被明末的裱畫師一併裁去。當時的文物保護觀念與現在不同，凡是破損難以修復的部分和附屬物，均會被遺棄。

我們已經知道張擇端有着儒家的思想情懷，他畫這張《清明上河圖》僅僅是為了展示街頭的繁華和風俗嗎？是為了炫耀他畫人物和建築、舟橋的本領嗎？那麼，我們就隨着他的畫，到北宋開封去看個究竟。

古柳前後

。

第四章

自卷首馱炭驢隊起，經過郊野的打麥場到古柳下停泊的第一艘漕船前為止，為本畫卷的第一個自然段：古柳前後（城郊）。畫家以幾株高大的柳樹為中心，撐起了畫幅，展現了汴京郊野荒寒的景象。畫面由遠（右）及近（左），清明節的氣氛漸濃，如同一首清新舒緩的序曲一般逐漸鋪陳、渲染開來，預示了該卷不同凡響的內容構思。

大約在徽宗朝的一個清明節的晌午，晨霧尚未散盡，已見枝頭開始返青，冬去春來，河開冰釋，恰遇乍暖還寒。畫家學會了郭熙細膩把握春季氣候微妙變化的手法，如迎風的寒林、冰雪消融的河灘，使人有春寒料峭之感。勤勞的百姓尋找到新的生機。

樹下的一條小道沿着小溪的右側逶迤而來，清脆的驢蹄聲打破了寂靜的曠野，五頭毛驢蹣跚而行，一老一少趕着這支馱隊進城趕集

後面的老人好像在催促那個半大孩子快一點。走近看看馱的是甚麼呀？原來都是木炭，他們幹嘛那麼着急？

畫面表現的是清明節，也就是寒食節結束後的第一天。寒食節的來歷是根據一個古老的傳說：春秋時期，晉國發生內亂，公子重耳逃亡，介子推隨重耳在外備嚐險阻艱難，一次，途中糧盡，介子推割下一塊腿肉，與野菜煮湯給重耳充飢。十九年後，重耳最終復國，做了晉國國君，這就是春秋五霸之一的晉文公。介子推雖竭盡了犬馬之勞，待到論功行

右圖　毛驢馱隊

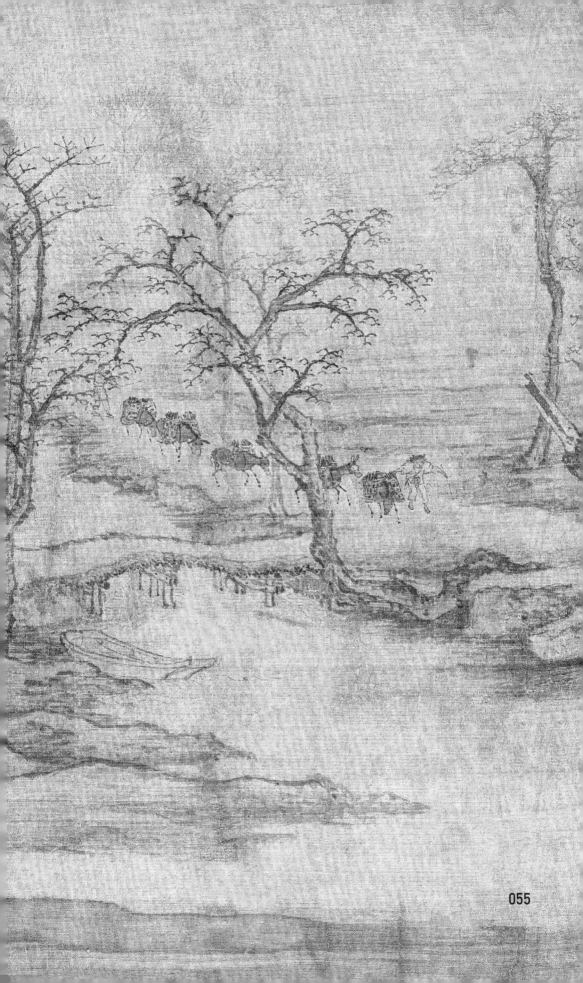

055

賞時，他卻不願意獲得獎賞和官爵，而是攜老母隱居綿山（今山西介休一帶）。晉文公率人前往綿山尋訪，見綿山蜿蜒重巒疊嶂數十里，他求人心切，竟聽小人之言下令燒山，逼介子推出來。大火燒了三天，也沒有發現介子推。後來在一棵枯柳下發現了他母子二人相抱的屍骨。第二年，晉文公率領群臣到綿山祭祀介子推，那棵柳樹死而復生，枝條萬千，晉文公痛悔地走到樹前，掐下一枝柳條，編了一個柳環戴在自己的頭上。他下令全國從冬至以後的第一百零五日起禁火一個月，只用冷食。後來從一個月漸漸減少到清明節的前一天，即為「寒食節」。這一天，家家門上插柳枝、燒紙馬，在野外祭祀、吃冷飯，以紀念介子推，後來發展為在寒食節紀念逝去的親人。

清明節的到來，意味着寒食節結束，要生火做飯了，

蘇軾《望江南·超然台作》詞句：「且將新火試新茶」的「新火」也是指寒食之後，重新生火。現在城裏人都等着用木炭開火

如今市場上多了一種燒火的材料——從地底下挖出來的煤炭。一斤木炭要賣七八文錢，可煤炭每斤才四文錢，還比木炭耐燒，生意難做，不僅讓人想起白居易《賣炭翁》裏的名句：「可憐身上衣正單，心憂炭賤願天寒。」

宋人早先是一日兩餐，上午一餐、下午一餐。到了真宗朝，晚上的買賣和夜生活日趨豐富，時間也大大延長，甚至拖到大半夜，加上物質生活也提高了，下午吃的頂不住餓，就得加一餐飯。早、中、晚三餐勻開來，我們中國人一日三餐的飲食習慣就這麼形成了。此外，還得在夜間加餐，用一些點心。這頓頓飯都離不開炭，所以他們一定要趕在城裏人用火的時候將木炭送上，送到哪兒呢？

這開封城做買賣的地方，可是有講究了，賣相同貨物的人群都相對集中，在圖中的城門口外的遞舖左側，就有一個木炭集市，他們八成是要把木炭運到那兒去的。駝隊隊首的少年驅趕着領頭的毛驢欲左拐過橋，橋畔的枯木枝也順風指向左側，橋下的一小木船空蕩蕩地停在左側，也將觀者的視線引向畫卷的左面。

畫中的河灘、土坡與雜樹，具有北宋神宗朝宮廷畫家郭熙的風格。也許是剛開始，畫家的人物造型和線條還不太嫻熟和流暢，但生活氣息已經十分濃厚了，讓人漸漸嗅到了北宋汴京的人間煙火氣。

過了小木橋，在不遠處的樹叢裏隱現着一個打麥場，場乾地淨，只橫躺着三隻石碾子，早已沒有秋收的喧鬧。雖然青黃不接的日子已經到了尾聲，但這裏還是一片寒寂。圍着打麥場的是五間草房、一棟瓦房和一個豬圈，豬圈裏躺着兩頭小花豬，一塊大磨盤擋在豬圈門口，一片高大的寒林和密集的雜樹林將它們環繞成一個小小的村落，樹影之後只有一個人影在晃動，像是留守在這裏的村民，也許大多數男人都到城裏去謀生了。

雖然青黃不接的日子已經到了尾聲，
但這裏還是一片寒寂。

打麥場

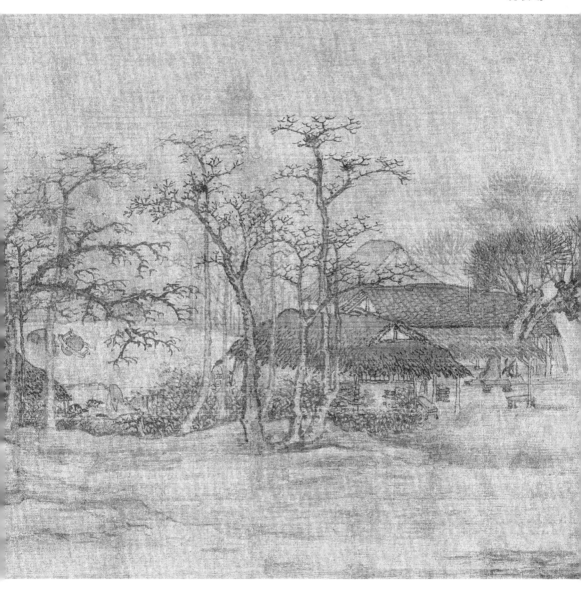

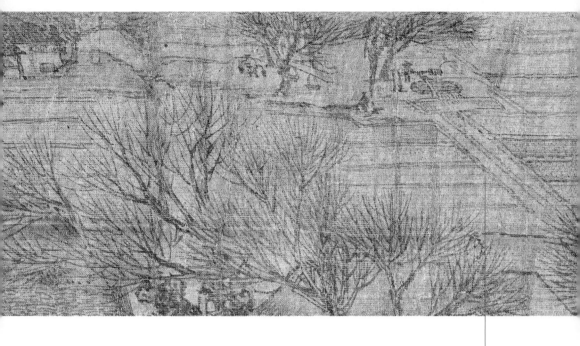

城郊的菜地

菜地俯視圖示意

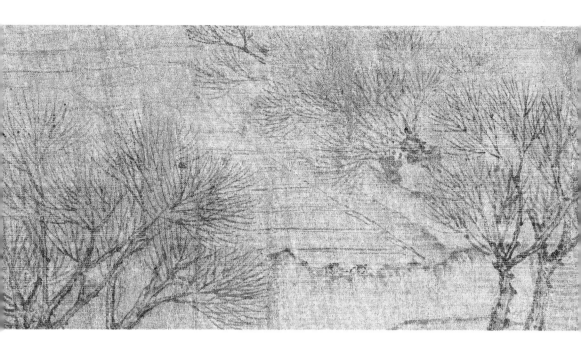

遠處是城郊的菜地，專門供給城裏的百姓和禁軍所需。遠遠望去，平整如織，影影綽綽中，有菜農挑水，漸漸地，屋舍密集了起來……。我們看看這裏的灌溉系統，這個「機關」，今人不一定能看出來，要是從高空俯視，那就一目了然：一塊塊田畦的形狀如同「非」、「井」、「田」字，菜苗剛剛出土，生機初現。

這是北宋神宗朝王安石變法中「農田水利法」留下了土地平整後的遺跡

看來老百姓還在享受着三十多年前農田改造所帶來的便利。田中有一口用於澆灌的轆轤井，它可以提取地下水，倒入旁邊的蓄水池備用，在需要時，打開木板做的小閘門，可導入溝渠、流進菜畦，既省力又方便。

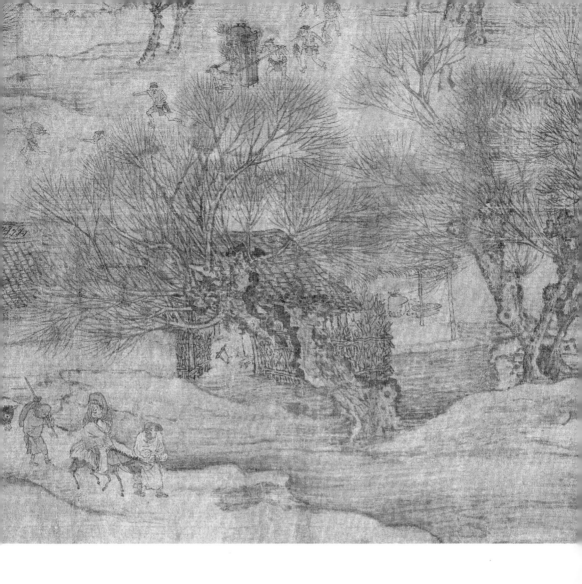

近處的河渠，取自城郊的隋渠之景，渠畔碩大的古柳十分引人注目，那是宋真宗留下的德政。當時，朝廷詔諭在這裏種植樹木護堤，種得最多的是柳樹、榆樹等樹種，百餘年之後，這裏已是古柳成片了。畫家主要選繪了柳樹林，它們長得高大粗壯，為了讓它們多多發出枝條，樹幹曾被大砍過，俗稱「砍頭柳」，又叫「饅頭柳」，從樹幹截斷處的結疤上長出的柳枝傾吐了嫩綠，在微風中輕輕搖曳。在古柳下橫着幾戶破宅院，一個小攤販坐在草棚下賣着甚麼，生機開始漸漸顯現了。

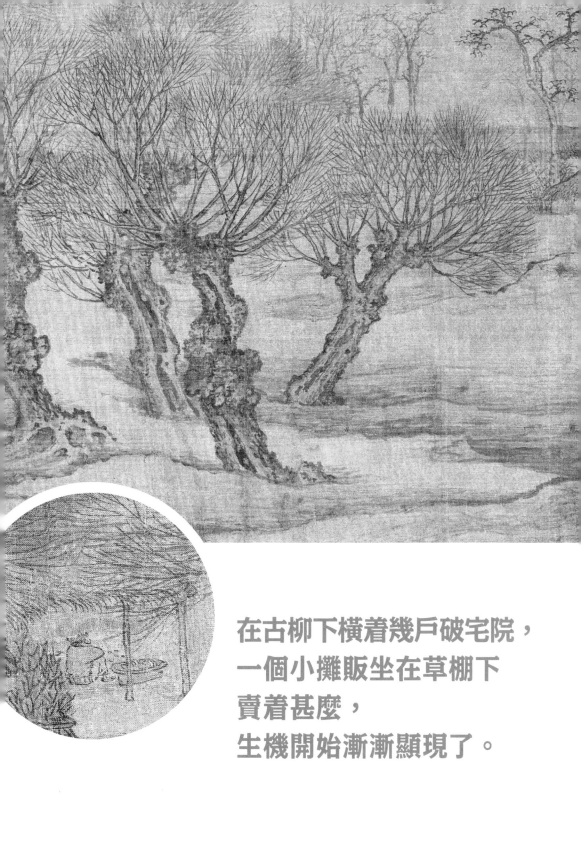

在古柳下橫着幾戶破宅院，
一個小攤販坐在草棚下
賣着甚麼，
生機開始漸漸顯現了。

在院牆外面，有一行五人在苦寒中瑟縮而行，其中的老嫗和老翁都騎着毛驢、頭戴風帽，有力夫或家人隨行，似是一群淒苦的下層百姓，不禁令人想起王安石《河北民》詩中的一句：

「悲愁白日天地昏，
路旁過者無顏色。」

宋人的習慣是喜歡早起、早出門，快到晌午了，他們已經出城很遠，也許是祭掃？也許是出遠門？反正這些人挺艱難的。在古代，老百姓的代步工具就是毛驢，不能騎馬，馬是官員的坐騎。

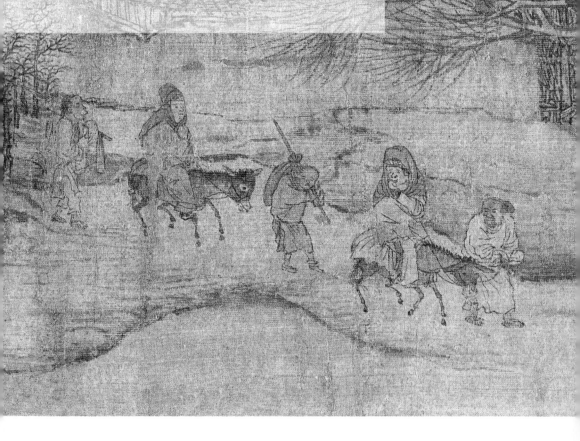

張擇端作畫，喜歡搞對比表現，這邊畫了騎驢的下層百姓，那邊就要畫上騎馬的官家。

不遠處的大路上，
一支喧囂熱鬧的官家隊伍，
正在踏青返城的途中。

隊伍的前面有護衛開道，隨後是女主人的青紗轎，幾個一身短打的侍從緊跟着，高聳其間的騎馬者應該是這家的男主人，後有馬弁挑着食盒殿後。按照當時清明節的習俗，轎子的頂上插滿了鮮花。仔細一看，侍從還挑着獵獲的兩隻山雞。宋代詔令禁止在二至九月狩獵，可他們在踏青之餘，還違法打獵，真是無所顧忌。

山雞

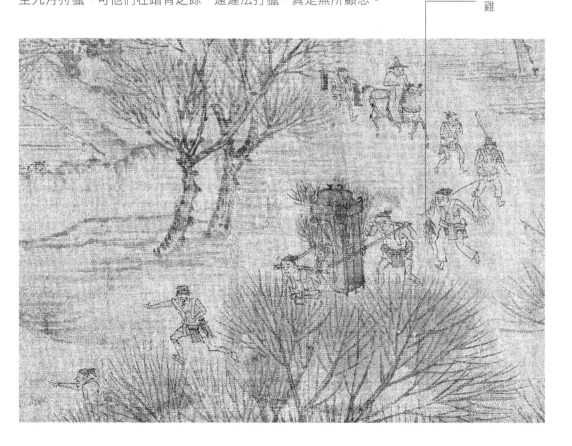

隊伍裏衝出一匹白馬，
它好像受到了驚嚇，向前飛奔。

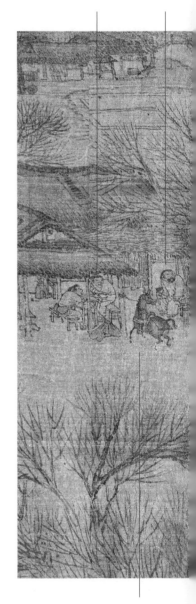

尋聲張望的食客

尋聲張望的食客

忽然，不知甚麼緣故，從這支隊伍裏衝出一匹白馬，它好像受到了驚嚇，向前飛奔，三個馬夫尾追其後，驚呼不已。涼棚下一老翁見狀急忙招呼在路邊玩耍的孩子回家，另一持杖老者落荒而逃。要是讓這驚馬闖到集市裏，可真不是甚麼好事兒，踩踏了舖子倒沒關係，踩死人可就不得了啦。路旁茅舍內一婦女緊緊抱住懷中嬰兒，注視着街面上的混亂，門口兩頭黃牛一立一臥，倒還淡定。前面一家酒肆茶館裏的食客們紛紛尋聲張望，拴在柱子旁的黑驢也驚恐地跳起來，似在嘶鳴，給節日伊始的畫面平添了一陣緊張的氣氛。驚馬打破了近郊市場的寧靜，形成了一個小高潮，而這僅僅是一個鋪墊，是不是這大宋都城裏還潛藏着甚麼更危險的事情呢？

黑驢

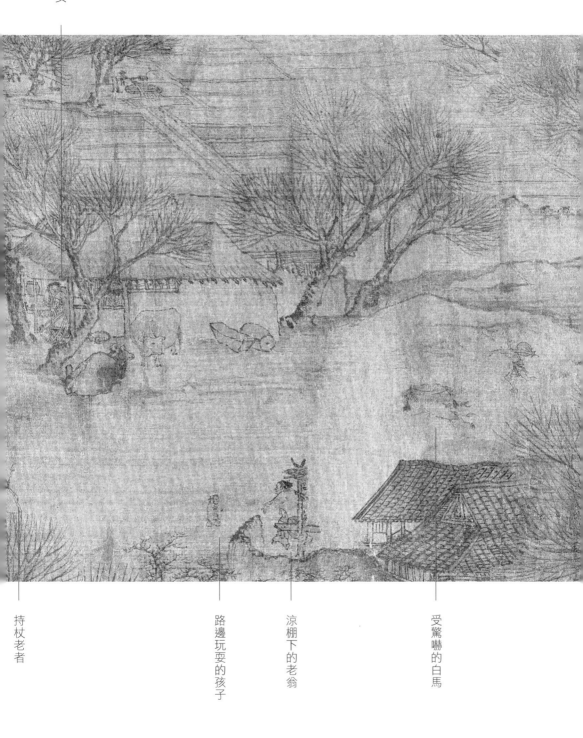

抱嬰兒的婦女

持杖老者

路邊玩耍的孩子

涼棚下的老翁

受驚嚇的白馬

需要補充說明的是，畫中的白馬現在只剩下後半身了，前半身早在明代以前就已經破損；還有，路邊老翁旁邊的涼棚也破損了一塊，只剩下支撐涼棚的支架。在明末重裱時，裱畫工誤以為這個支架是驢的兩隻耳朵，破損處一定是驢的軀幹，於是就在一塊小絹上接繪了整頭驢的側身，然後黏在所謂的驢頭後面。在訛傳了近 300 年後的 1973 年，故宮博物院成立了《清明上河圖》修復小組，專門對此進行了論證，決定揭去明末裱畫工留下的驢身，恢復該圖明以前的狀況，破損處不再補繪。筆者曾親眼目睹明代裱畫工補繪的驢身，實在是荒唐至極，我曾要求將這塊補繪的絹塊從部門資料室檔案袋裏取出，存放於原圖的畫盒裏，恆濕恆溫保管，以備後人查驗。事實上，按照當今文物修復的原則，當年故宮博物院修復《清明上河圖》的方案是正確的。

來到古柳漕船碼頭，離汴京城也就近了一些。進城之前，我們先來簡單認識一下宋代的服裝。宋代的便裝是男士穿右衽衫、戴襆頭，女士穿短款褙子、梳便眠覺髮型。不過，北宋服裝發展的特點之一是職業化，這是商業經濟發展到一定階段的必然結果。孟元老在《東京夢華錄》中回憶北宋汴京的行業服飾：「其士農工商、諸行百戶，衣裝各有本色，不敢越外。……街市行人，便認得是何色目。」《清明上河圖》驗證了他的描述完全屬實。

**其士農工商、
諸行百戶，
衣裝各有本色，
不敢越外。**

小本經營的生意人

有地位的商戶

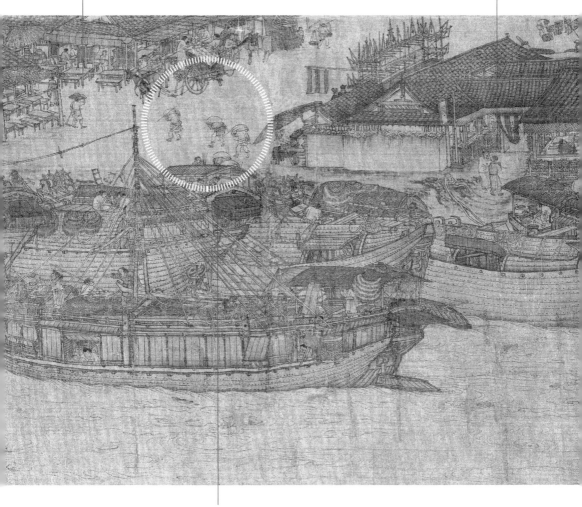

搬運工

即便是搬運工，不同的碼頭，其裝束也不同。

受到官員制服的影響，如稅務官着右衽長衫，頭戴黑色的無腳襆頭；普通人也紛紛根據不同行業穿着不同的服裝，有些服裝的差異相當微妙。如船工的衣着幾乎都是淺色短打，即便是搬運工，不同的碼頭，其裝束也不同，有的穿白色坎肩；在服務行業裏如貨棧夥計、飯館酒保和差役等均為頭戴黑巾，身着淺色盤領長衫，下擺捲起繫在腰間，以便於腿腳活動；

稅務官

夥計、酒保

小本經營的
生意人

小本經營的
生意人

有地位的商戶

船工、搬運工

頭上戴黃色大絹花的半老徐娘，那是媒婆；還有那專門穿長袖的中間商，當時叫「牙人」，這是阿拉伯商人的習俗，雙方在袖籠裏掐着對方的手指討價還價，想必這是在開封的阿拉伯商人帶來的習俗。別小看他們的服裝出現了行業化趨向，

這說明商業活動已經自發地形成了一定的組織，也就是行業行會

不然有誰會出面規範行業服裝呢？有的則是根據自己的社會地位，選擇方便合適的服裝樣式，約定成俗。如一些有地位的商戶穿盤領衫，頭戴烏巾；一些小本經營或幹着半體力營生的人，則在腰間繫着小圍裙；還有穿右衽長衫、頭戴黑巾的考生等。

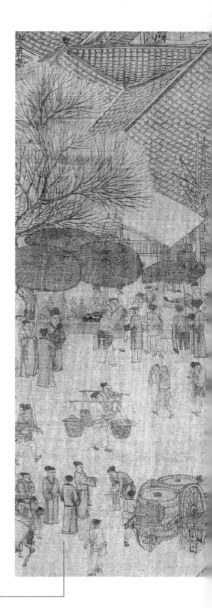

穿右衽長衫、頭戴黑巾的考生

媒婆

牙人

運河左右

。

第五章

自古柳漕船碼頭到拱橋下的漕船碼頭，為《清明上河圖》的第二個自然段。在這一段裏，我們要先在水上觀船，再看陸上兩岸風景。

首先沿着運河看畫中的各種船隻，

畫家將百分之四十的畫面留給了以漕運為中心的河道，描繪了漕船到港、卸糧、藏糧的細節

他要透露甚麼信息呢？

畫中的河道有人説是汴河，隋煬帝開挖了汴河的前身 —— 通濟渠，這是唐代南北交通幹線，後周又對其進行了疏浚。汴河接通黃河、洛水，使每年的封航期減少到只有兩個月左右。汴河與黃河接通了，也引進了大量的泥沙，使汴河也成為一座地上懸河，兩岸築有高高的堤壩。沈括《夢溪筆談》的記載就提到："自汴流堙澱，京城東水門下至雍丘襄邑，河底高出堤外平地一丈二尺餘，自汴堤下瞰民居，如在深谷。"但畫中的這條運河沒有堤壩，具有人工運河的性質和汴河的繁忙特性，應該並非特指汴河，而是濃縮了開封城裏四條河道的基本特徵。

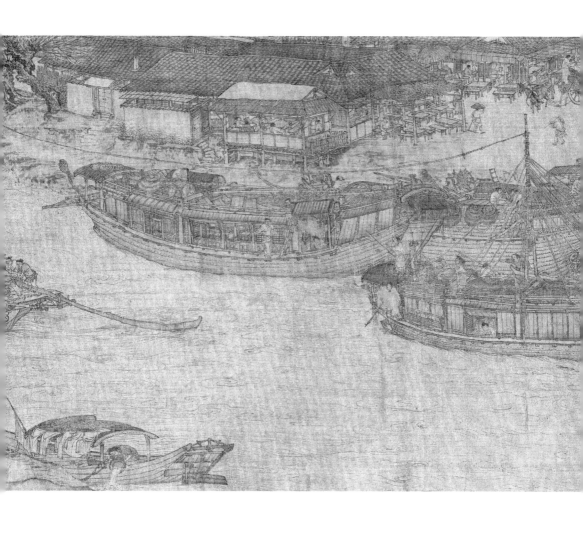

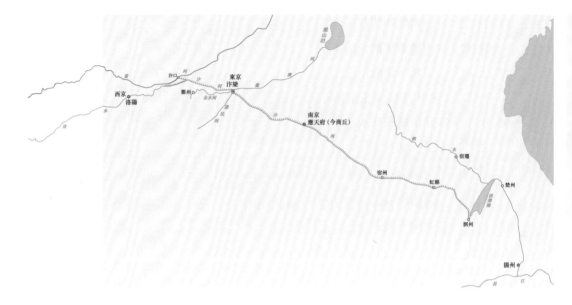

北宋汴京主要水系示意圖

鳥瞰運河示意圖

從高空鳥瞰這條運河，它並非管狀，有寬有窄。拱橋建造在運河最狹窄的地方，橋樑和河岸形成標準的直角，這樣可以節省建橋成本。運河右側有三個大小不同的人工凹灣，基本上採取船隻分類停靠碼頭的方式。這一段停靠的大多是漕船，過了拱橋的碼頭主要是停靠客船。停船的方式有兩種，船隊是以首船船幫抵岸，其餘作平行依次排列；單船則是船頭抵岸，作斜向平行排列。

這樣既方便船舶進出港口，又不影響航道

宋人的城市規劃還是花了一番心思的。

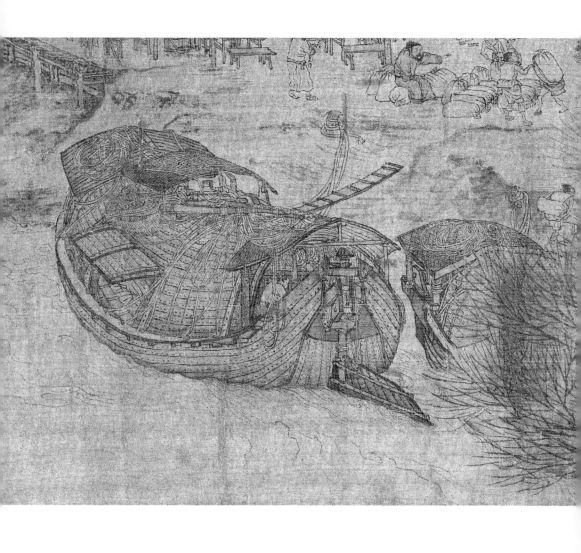

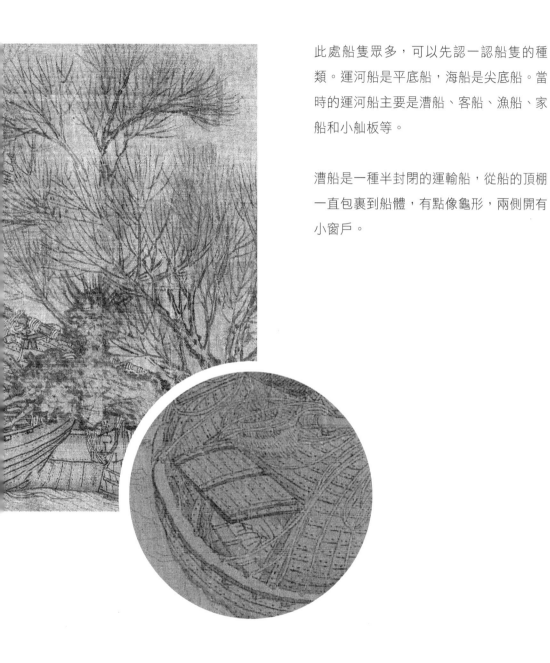

此處船隻眾多，可以先認一認船隻的種類。運河船是平底船，海船是尖底船。當時的運河船主要是漕船、客船、漁船、家船和小舢板等。

漕船是一種半封閉的運輸船，從船的頂棚一直包裹到船體，有點像龜形，兩側開有小窗戶。

客船的兩側均是通體的直立式的擋板，它
是活動的，抬高後可以遮陽擋雨，露出船
窗；船窗可以開合，船頂是弧形的，艙門
上有遮雨棚。

北宋最大的客船可以裝載近四百人，航班
有固定的時辰和航線。

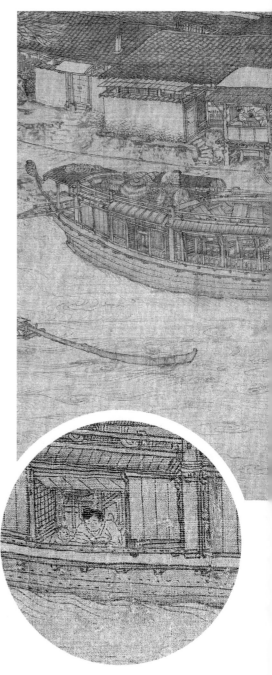

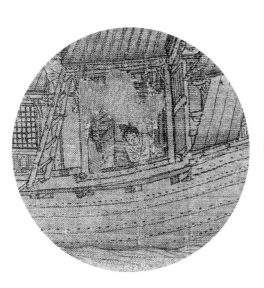

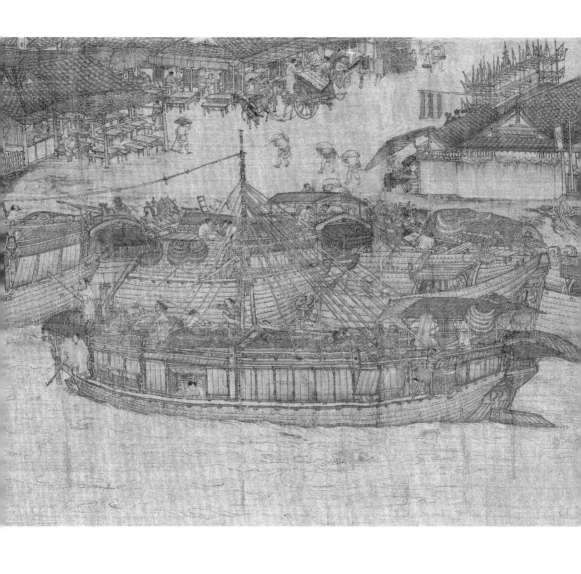

家船

小貨船

084

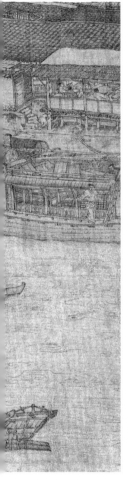

還有一些比較小的船，如居家過日子的家船。左岸邊拴着一條運散貨的小船，一老婦往船外傾倒泔水，船篷上晾曬着老公的上衣和無襠褲，這是宋代力夫穿的衣服，船家水上艱辛的漂泊生活，由此可見一斑。最小的船是運河裏捕魚的小舢板。

小舢板

下面來看運河右岸的三座碼頭：

古柳漕船碼頭是一個小碼頭

前後停靠着兩條船，纜繩牢牢地拴在岸邊的木樁上。堅固的船體上繁密而有規律的鉚釘顯現出工匠精湛的設計水平和造船工藝。從船的平底形制來看，都是運河漕船，吃水很深，可知它們滿載了糧食，船頂上繪有鍋灶、纜繩，還覆蓋着竹編斗笠、魚簍以及蓑衣等，像是遠從江南駛來的糧船，船主正在船尾忙碌。秦漢以來的買賣人恪守着一句行話："百里不販樵，千里不販糴"，主要是運輸成本限制了低價商品的販運範圍。運河的開通，打破了這一傳統。在當時，水運的價格只是陸路運輸的四分之一，每石漕糧走百里水路才14文錢，大大降低了運輸成本。

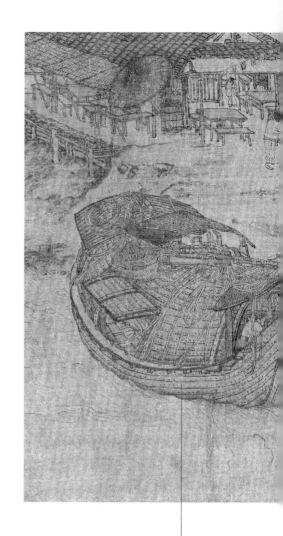

古柳碼頭的漕船

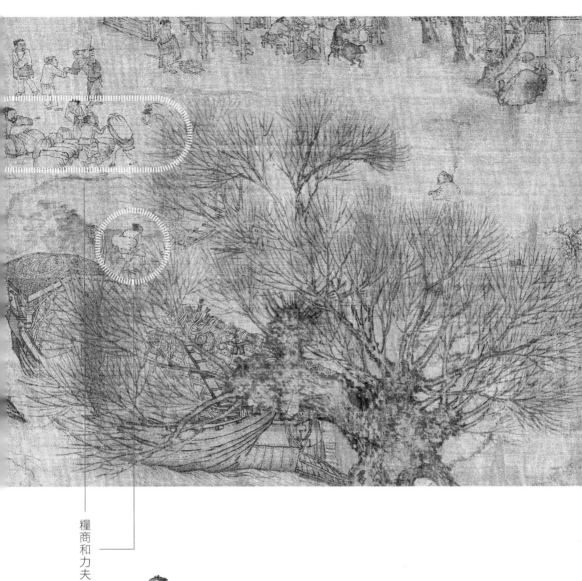

糧商和力夫

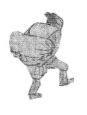

古柳漕船碼頭上的力夫們穿着統一的坎肩，他們艱難地踩着跳板將糧食背負到岸上，一個長着絡腮鬍子的糧商神氣活現地坐在麻包上，指揮着卸糧的民工，要求他們按照五袋一排碼放整齊，再運到街巷深處的私家糧倉裏。從他的神態和氣勢來看，資本實力相當雄厚。

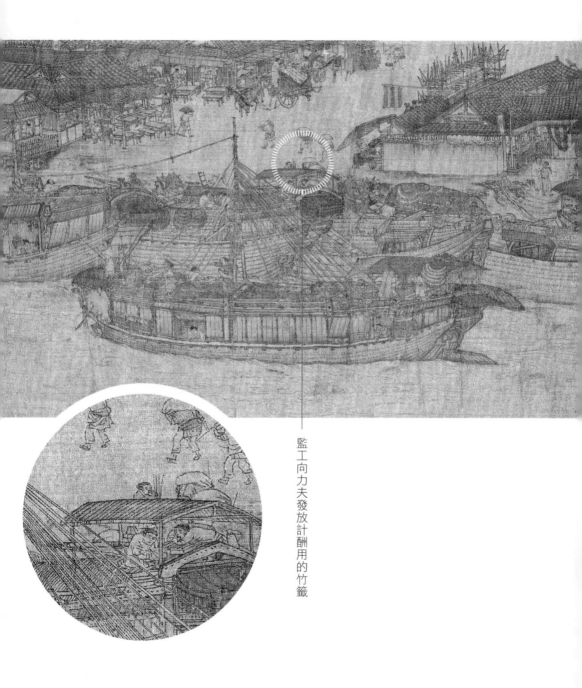

監工向力夫發放計酬用的竹籤

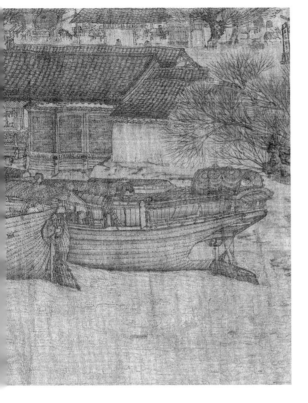

沿着運河前行，是一個漕船大碼頭。這裏可以停靠十多艘大型漕船。停靠排序相當合理，形成了漕船平行排列的規矩。漕船卸貨從最外側開始，力夫始終是往下走，省力，橫跨同幫漕船無礙。力夫們背着麻包，艱難地朝着遠處的私家糧庫行進，糧庫大概就藏在飯館附近。

屋前，一個監工向一隊力夫發放計酬用的竹籤，這是中國古代的計件工資制的方式。

這種用籤籌計件付酬的管理方式一直保留到民國年間的上海港和上個世紀中葉的香港碼頭，因而在經濟學界有人以宋代出現僱工為據，將中國出現資本主義萌芽的時間從明代提前到了北宋。無論持哪種觀點，這種早期的雇工模式都值得歷史學家進一步深入地研究。

漕船大碼頭外側的糧船船幫高高浮起，顯然，船上的糧食等貨物已經卸完了。

這些都當時載重量最大的“萬石船”，能裝載 1 萬 2 千石大米，合今 132 萬 2 千斤。

船上人家的日子和岸上人家是一樣的，有船夫蹲坐在船頭用小爐灶做飯，依稀可見爐灶裏的螢螢炭火，也有船夫安然地坐在船頂上等待午餐。

一戶船家在高高浮起的船幫外側吊起一個臨時的小祭台，上面擺放着祭品，這與清明節沒關係，而是宋代船家祭祀水神的活動。船上還有一個人的背影，也許就是船主在答謝水神保佑，使得航行平安、卸糧順利。

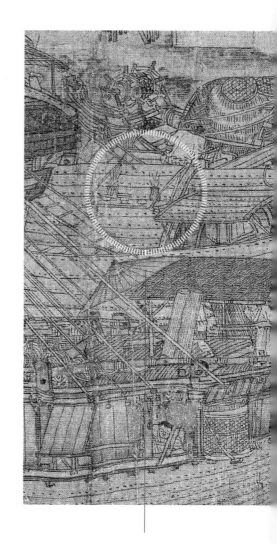

船家的臨時祭台

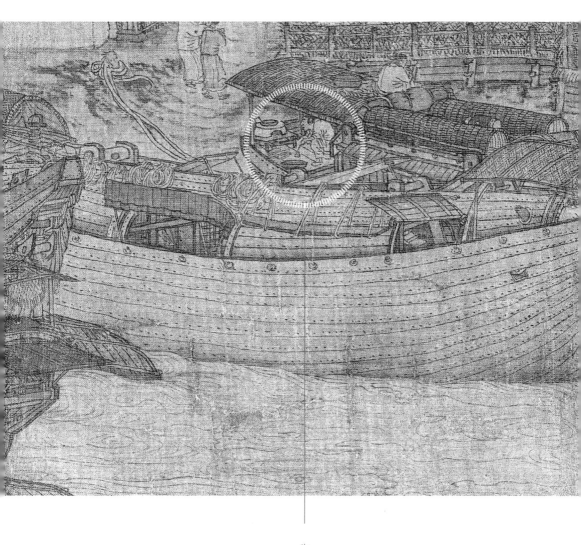

生火做飯的船家

最後是拱橋下面的漕船碼頭，這裏是供獨家漕船停靠的。

斜側排列着五條家船和客船，皆為船頭抵岸，各家從船頭登船，互不干擾。外側是一條家船，一半是貨艙、一半是住家，平時可以攬一些小活兒度日。它的一側是一條卸完貨的漕船，船幫高高浮起，船艙上面搭了一個類似岸上的滾地籠，

糧商將艙裏最後一點空間都裝滿了貨物，船夫不得不到船艙頂上棲身。

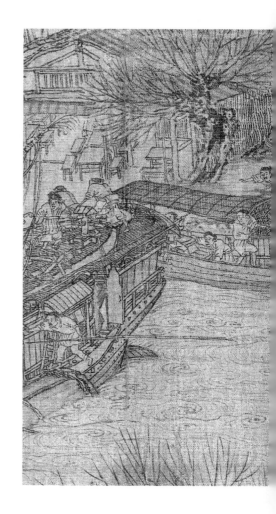

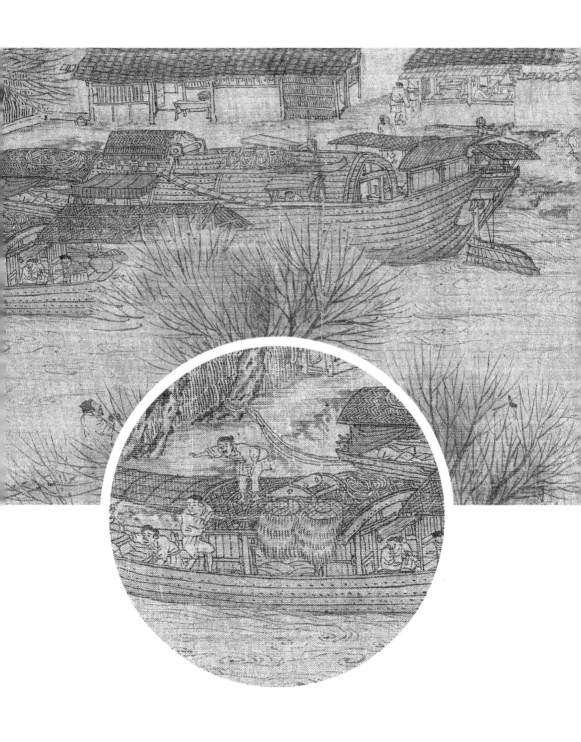

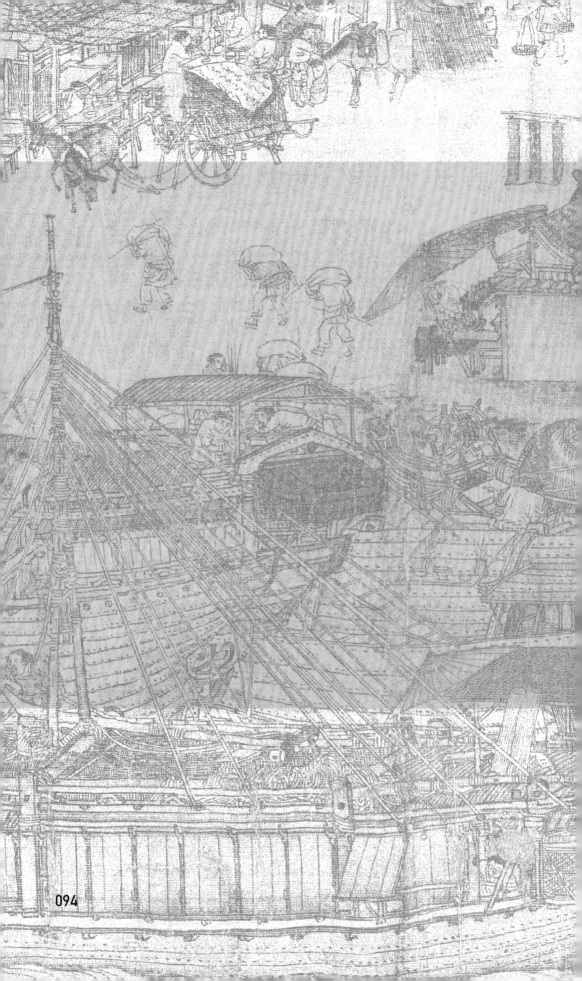

所有介紹《清明上河圖》的文章説到這裏，都要誇讚一番漕糧進京的宏大陣勢。可我就是誇不起來，為甚麼呢？因為這裏都是糧販子運的私家漕糧，在當時是被朝廷明令禁止的。宋太祖趙匡胤認為糧食為百價之根、立國之本，他力圖通過漕運和儲備江南的糧食來掌控糧價，並立下規矩，京畿要地的糧食必須由朝廷所掌控，私糧不得入內。開寶五年（972），宋太祖將糧價限定在七十文一斗，糧販子無利可圖，就不敢將糧食運到京師了。為了滿足京城上百萬人口龐大的糧食消費，更為了抵禦荒年和逼退糧商的勢力，北宋歷朝歷代均注重在汴河沿岸營建官倉，至神宗熙寧二年（1069），足足儲備了九年的糧食。也許你會問，你怎麼知道畫中畫的是私糧呢？因為運送官糧必須要有官員在場，有士兵持械護衛。畫中所有糧船的前後，沒有一個官員或軍人看守。我們在北宋佚名（舊傳五代衛賢）《閘口盤車圖》卷（上海博物館藏）上可以看到，連磨坊裏都有許多值守的官員，在運輸官糧的時候，必須有軍人押送。京畿重地一旦缺糧，就會影響軍隊的戰鬥力，老百姓就有可能會造反。在過去，北宋朝廷只默許私家糧販在京城外遠遠地兜售少量的糧食，

作為補充和調劑之用，哪能到汴京城裏建立私倉、囤積糧食呢？這意味着糧商要佔領汴京的糧食市場。

在畫中私糧漕運繁榮的背後，隱藏着深刻的糧食危機。

那官船都到哪兒去了呢？前朝付出巨大代價，基本解決了汴京的糧食供給問題，令徽宗放鬆了警惕。蔡京等人為了迎合徽宗好奢靡的本色，鼓動他靡費國庫、盡享太平。崇寧三年（1104），徽宗廢除了舊制，敕令朱勔在蘇州設立應奉局，動用大量的官船和國庫六百萬石米的糧款到江南收購奇花異石，向東京運送奇石異木，稱為"花石綱"。宋代陸運、水運各項物資大都編組為"綱"。如運馬者稱"馬綱"，運米的稱"米餉綱"。馬以五十匹為一綱，米以一萬石為一綱。這些運送花石的船隻，每十船編為一綱，從江南到開封，沿淮、汴而上，舳艫相接，絡繹不絕，故稱花石綱。"花石綱"大規模徵用

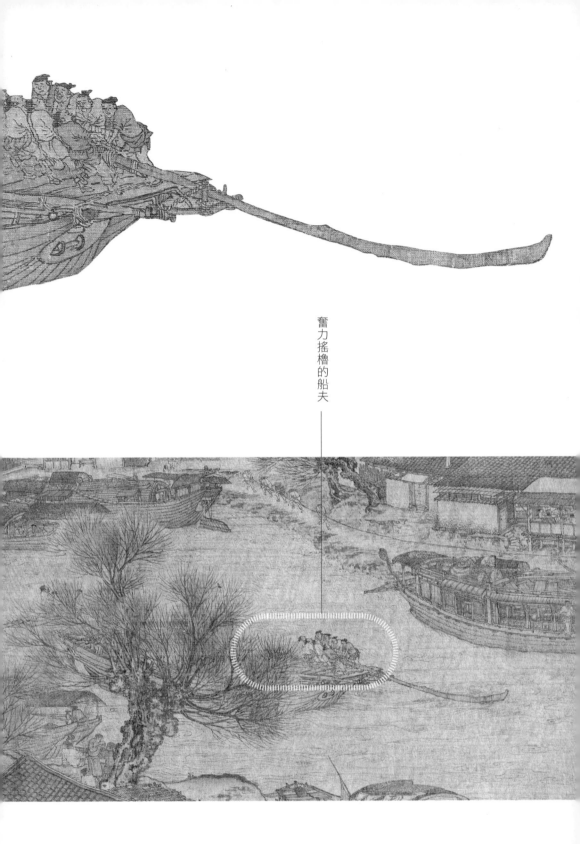

奮力搖櫓的船夫

漕船、糧款、人力，前後持續了二十年，此舉無異於官府自動放棄糧食的主導權和控制權，糧商們顯得十分活躍，趁機紛紛向東京漕運糧食，在囤積中等待善價，這意味着朝廷將很快失去平抑糧食市場的能力。《清明上河圖》畫完沒過七八年，汴京的糧食就漲了四倍！

再看看航道上的行船：在寬闊的航道上，有一艘大客船在五個縴夫的牽引下正緩緩前行，客艙裏有母子透過舷窗向外張望，

船頭的篙夫和船艙頂上的船主、船夫正密切注視着前方，不時地提醒着左右，好像前面出現狀況了。

在航道左側有一艘船，船尾八個船夫分左右兩組奮力搖着大櫓駛向前方。船工們的辛勞和樂觀被刻畫得栩栩如生，仿佛能聽到他們有節奏的號子聲。船頭的方向和夾着漩渦的波紋將觀者的視線引向前方的高潮。

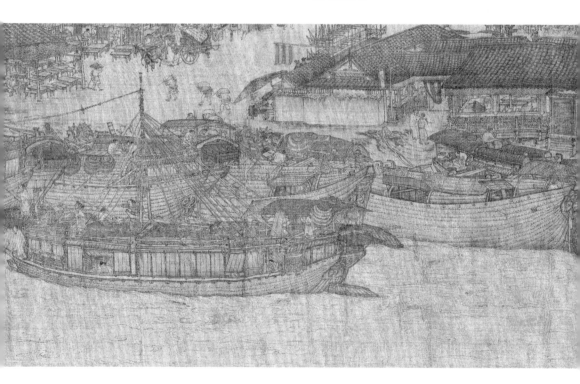

北宋的造船業匯集了許多高科技，例如：

大船的桅桿是人字形，穩定性較好，俗稱 "人字桅"

這裏採用的是轉軸技術，使它可以躺倒，以便於通過橋洞，又稱 "可眠式桅桿"。

北宋有些技術連當今的造船專家都十分驚歎，船舶設計專家席龍飛先生説，北宋不可能有高等數學上的懸鏈線方程式，但畫中繫在桅桿頂上的長長的縴繩，卻合乎懸鏈線方程，這樣在行船的時候不會影響其他大船。

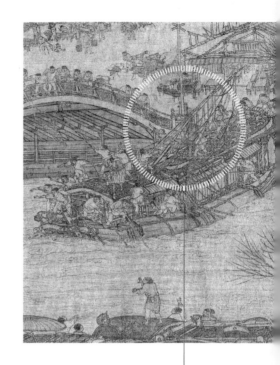

放倒的人字桅

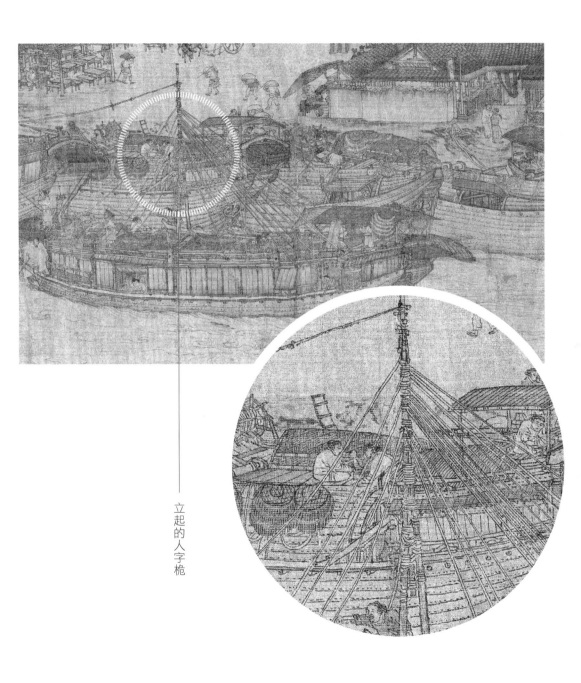

立起的人字桅

升降式舵板（吃水淺）

畫面中，許多船的船尾是當時最先進的升降式舵板，加大了舵板的調節功能，便於大船在任何不同水位上航行。船頭的絞盤則說明商業活動的需求促進了各類輔助工具的改革和發展。

絞盤

升降式舵板（吃水深）

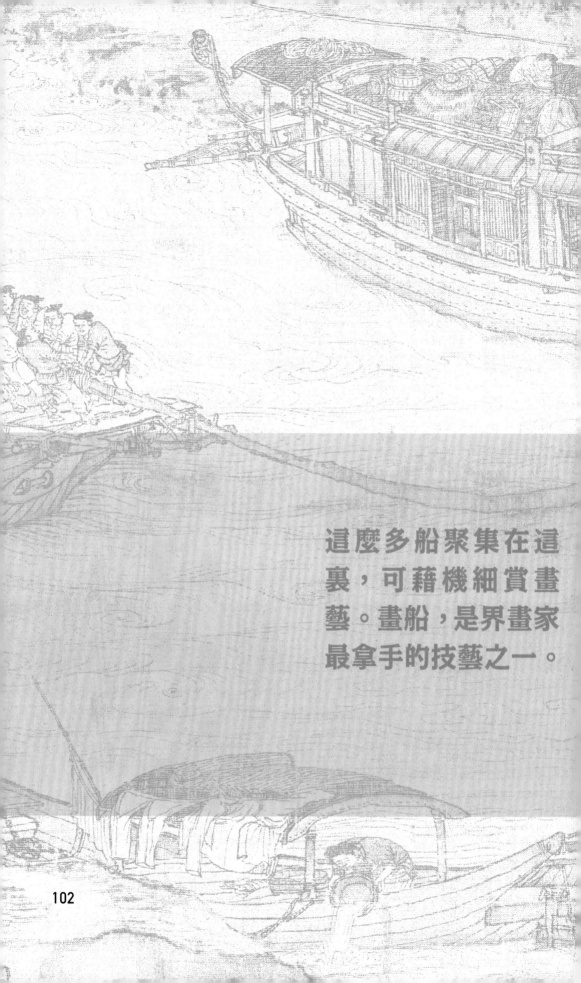

這麼多船聚集在這裏，可藉機細賞畫藝。畫船，是界畫家最拿手的技藝之一。

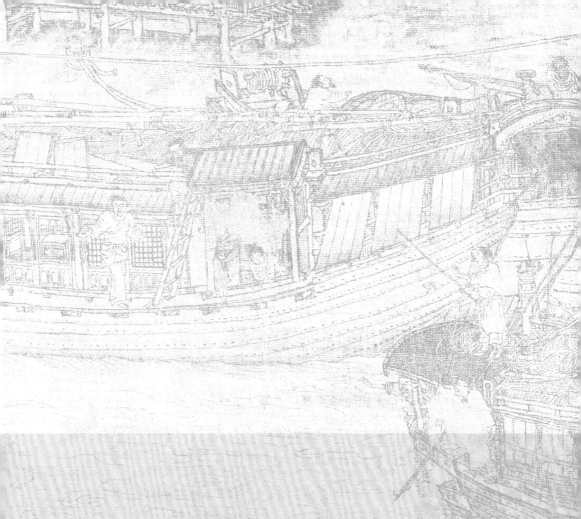

畫家借鑑了篆書的線條，使其表現漕船的線條顯得很有功夫。就說畫纜繩吧，兩根平行的長線就是纜繩，畫一根長直線，似乎容易一些，再畫一根與此平行的線就不容易了，而且還要粗細一樣，那就更難了。就算過了這個技術關，還有一個藝術關。一般水平的界畫很容易將物體刻畫得機械和死板，缺乏生氣。而張擇端並非如此，他的界畫能根據法度和規矩造景造勢，其精確程度可依照圖樣營造出來，船體外部有透視感，內部有通透感，數船雲集，盡顯縱深感，毫無雜亂之弊，充滿了生命的律動。

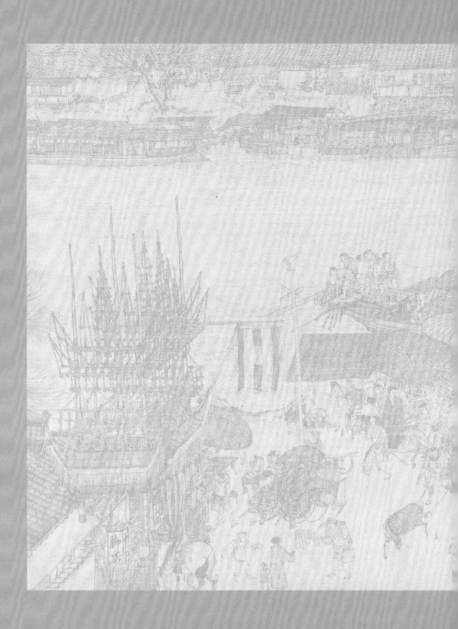

運河兩岸

。

第六章

運河觀船後，再看看運河兩岸的商家和風光。這裏相當於"城鄉結合部"，已經初現繁華和喧鬧了。

先從運河右岸的路口開始，這裏緊挨着古柳漕船碼頭，前文提到的那個糧商，還坐在碼頭的麻包上指揮着力夫裝卸。在碼頭的前方，是一家即將開張的飯店，臨水一側的舖面建在吊腳平台上，這是敞軒式建築，上面還支起了防雨篷和大傘。

寒食節結束了，家家都生火做飯了，

一個老夥計正用一根長竹竿支撐起彩旗帶，以招攬顧客，一天的生意就這樣開始了。店內，一個半大孩子在做清潔衛生。門口放着一個大垃圾桶，城市的公共衛生

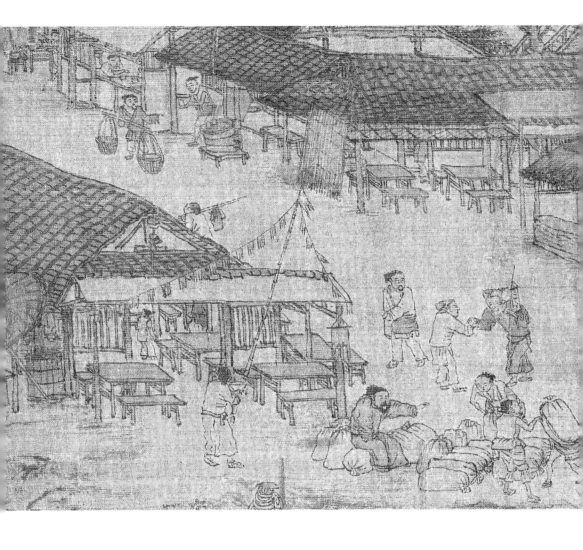

分攤給各個商舖來承擔，還有點現代管理的手段。飯店門口，兩個漢子拉着一個算命先生欲進店算命，也許他們合夥的買賣就要開張了。

碼頭飯店的對面，就是那家拴着黑毛驢的茶肆，茶肆的地上放着一個煤爐，說明煤炭已經進入了市場。爐子上面坐着水壺，水壺下面露出一個把手，可知爐子的內膛是活動的，方便起火和倒煤灰。煤炭的使用淨化了環境，增強了安全性。

不過這裏的設施再時尚，與門口的這個挑夫都沒有一丁點關係，他看來是一個流民，在這青黃不接的日子到街上找點零活，幫人挑東西。他連件簡單的巾帽都沒有，衣衫半敞，身旁放着一副空空的擔子。快到晌午了，他似乎還沒有找到活幹，但飢渴難耐，想進店喝一碗茶解解渴。像這樣的小舖，喝一碗粗茶只需要一文錢，但他身無分文。

甚麼叫赤貧？畫家在這裏詮釋得淋漓盡致。

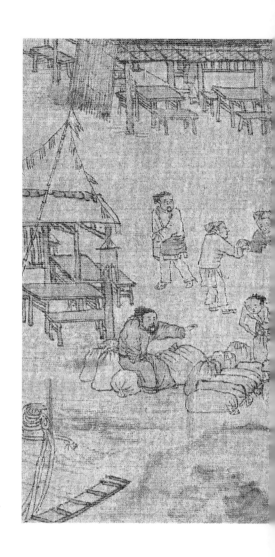

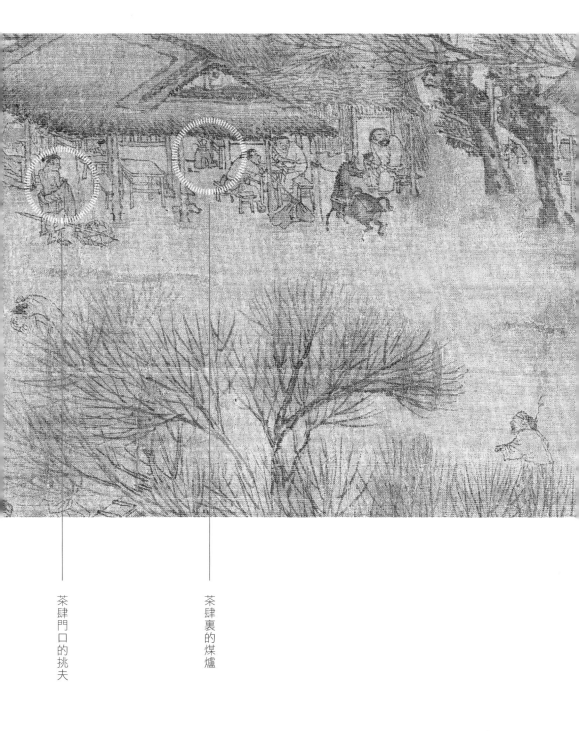

茶肆門口的挑夫

茶肆裏的煤爐

這一片形成了城外的一個坊里，按照北宋的消防法律，每一坊應該有一座望火樓和一隊專事消防的潛火兵（消防兵）。在茶肆後面，果然有一座用青磚砌起來的望火樓。根據北宋李誡所著的《營造法式》記載，望火樓是先在磚台上立四根四米多高的柱子，再在柱子頂端支起一個望火樓。但眼下的望火樓已經被拆除了，只留下四個小半截木柱，支起一個涼亭。亭子裏則擺上了供休憩用的小桌小凳，望火樓下面的兩排潛火兵營已改為臨街的飯舖和茶肆，屋簷向外接出擋雨篷，下面擺滿了桌凳。可謂"望火樓上無人望，潛火兵裏無兵防"。

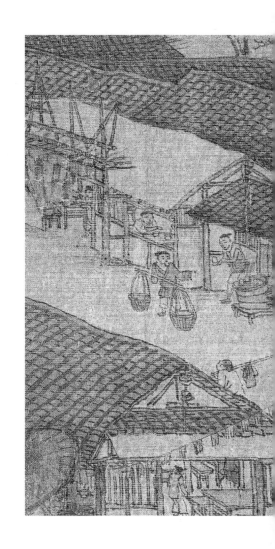

整個《清明上河圖》所展示的街道、河道綿延十多里，沒有一座望火樓或瞭望哨

是畫家漏畫、誤畫了，還是另有原因？我們接着往下看。

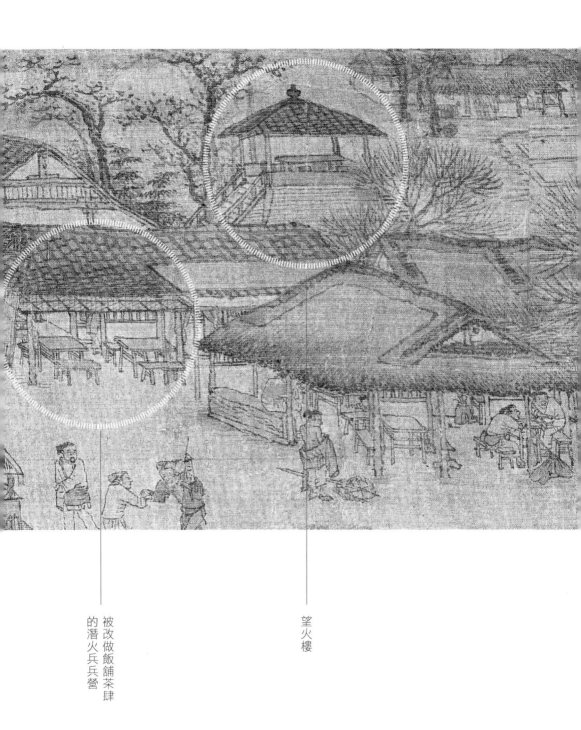

被改做飯舖茶肆
的潛火兵兵營

望火樓

一排排臨河飯舖的門前是一條與運河大致平行的街巷，盤曲三五里，街巷的一側是這些飯舖的門面，另一側則是一家家的店舖。路口就是那家消防兵營改造成的飯舖，舖子的拐角處有一小販在售賣剛出籠的饃饃，大蒸籠臨街而設，很能招徠生意。

往前走，是一家支起小型"歡樓"的酒店，窗外斜架着兩扇遮陽板，屋簷上橫插着寫有"小酒"字樣的幌子。這種"歡樓"是有檔次飯店的標誌，是用木頭搭建在屋頂或門樓頂上的架子，架子越高大，酒飯的檔次就越高，主要用來招攬顧客。在城裏面的繁華鬧市，還有更高大好看的歡樓。"小酒"是一種春釀秋飲的米酒，係短期釀造而成，"其價自五錢至三十錢，有二十六等"，一女店家在門內待客。

小巷深處就是"王家紙馬店"，銷售在清明節使用的紙馬等冥器，清明節到來了。

王家紙馬店

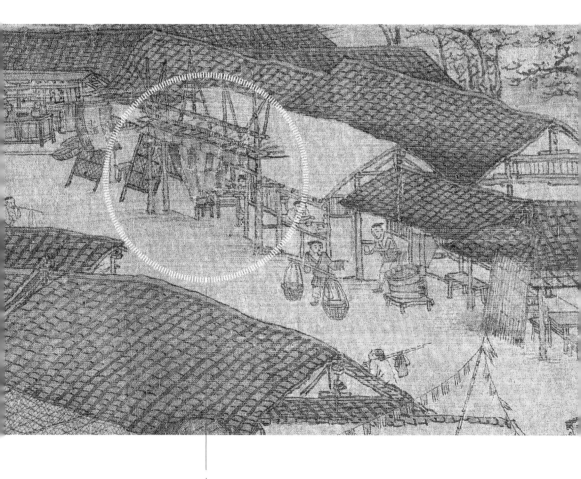

小型歡樓

丁字路口

在"王家紙馬店"毗鄰的丁字路口,一白衣文士頭戴避風帽策馬前行,前有馬弁扛傘開道,後有挑夫隨行,主僕三人留下行色匆匆的背影。在路口對面的一家店舖裏,屋裏屋外均有牲口,想必是買賣牲口的地方,挨着它的是一家剛剛開門營業的飯舖,客人還沒有上來。

十字路口

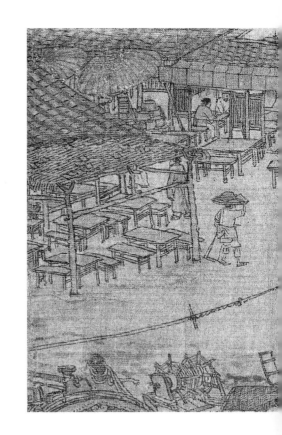

從丁字路口往前走,是一個十字路口,在路口對面的商舖門口停着一輛串車,那車上的苫布好花哨,原來是草書大字,好像是從屏風上撕下來的,這是咋回事兒?等到了城門口,你就見怪不怪了。十字路口左轉經過一座小歡樓就是漕運大碼頭,你可以看到一隊力夫手持竹籤、背着糧食穿過十字路口,走進對面的巷子裏,糧販子的私家糧倉就藏在裏面。

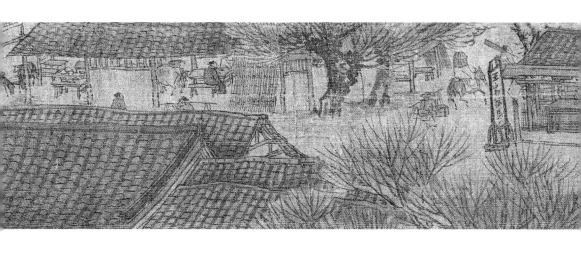

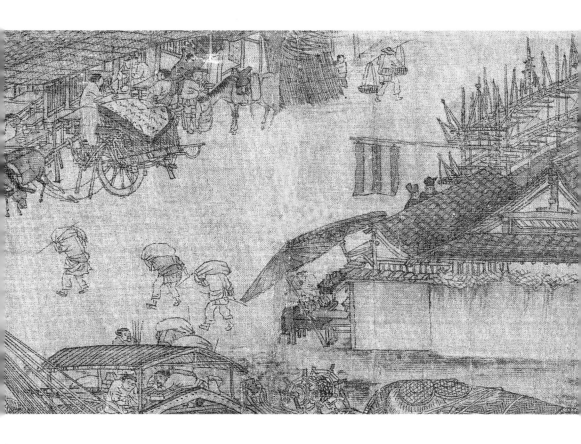

由於臨近碼頭，十字路口的飯館已漸漸有了人氣，準備出攤的小販手拿貨架、頭頂貨盤，尋找擺攤的地方。這個小貨架在這裏要特別介紹一下，過去有研究者說它是鋸子，其實不對，根據街頭小商販所採用的架上擺貨物的售貨形式分析，這個木架應該是一個可折疊的支架，左右兩腿交叉，交接點作軸，頂部用幾根繩索固定，上面可放置笪籠、竹匾等容器，內裝商品。

這種支架在當時是一種新式貨架，可稱為"交腳貨架"，其結構原理應源於可摺疊的交椅。

畫中屢屢出現交腳貨架，正體現了北宋後期小攤販的興盛。

當時人們發明的這種便攜式貨架，也說明設計藝術和製作技術為商業服務相當及時且迅速普及。

手拿貨架、頭頂貨盤的小販

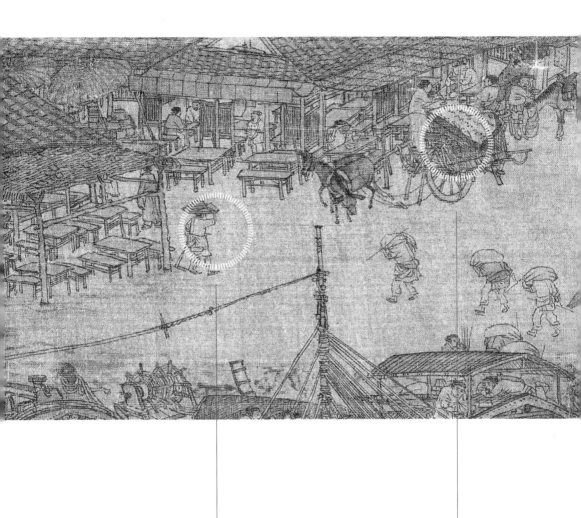

遮蓋着書法作品的串車

臨河的酒館

欣賞到這裏，我們再回過頭來，沿着河邊看一看景致。可以看到許多臨河的吊腳屋，裏面是酒肆飯莊。前方是一家酒館的後門，門口掛着酒旗，糧商們卸了糧食，沒遇上一個管事的官人，滿心歡喜，互邀對方來到這裏小酌，酒館裏已有人倚靠其中。

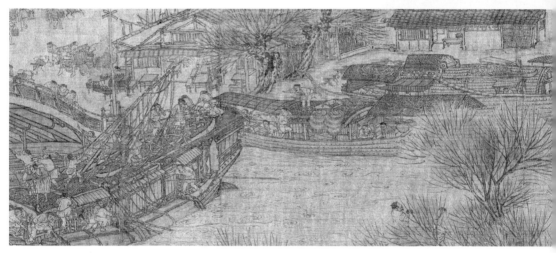

沿河小路的風景

沿着這條臨河的小路穿過漕運大碼頭，就能看到比較講究的吊腳屋，裏面是一家茶館，屋外圍了半圈防雨篷。畫中的建築多有防雨設施，可知古代開封春天的雨水還

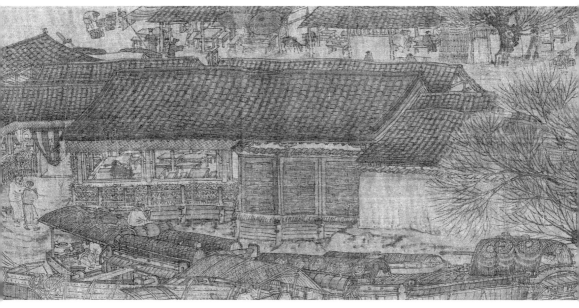

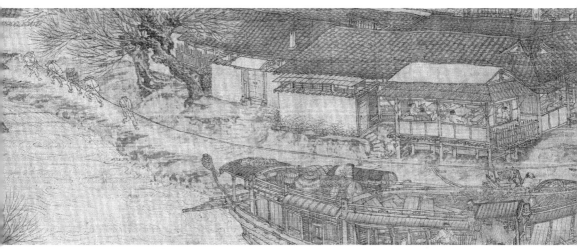

是比較多的。往前經過兩家帶門釘的官家後門，看到有五個縴夫在拉縴，原來這條道最早是縴夫踩出來的。前面是拱橋下的碼頭，卸完貨的商家們魚貫進入一家小餐館。小餐館旁是一戶官家的後屋，可以清晰地看到門釘，門外放着馬槽和小石磨。這條沿河小路的盡頭就是拱橋

對岸了，那裏有一家大一些的飯店，店舖門前接出防雨篷，下面有桌凳，店門口擺放着售貨櫃，上面擺滿了大饃。一輛牛車急匆匆地從前面經過，好像人羣一個勁兒地往橋上涌，不知那裏發生了甚麼事情……

接下來，再欣賞河左岸的畫面，這邊離城門近，會更熱鬧一些。從右岸到左岸，會看到畫家畫的河水，與畫舟船密切相關的繪畫技巧就是畫水，

張擇端是北宋最後一位畫水高手，本圖則是北宋留存下難得的畫水圖像。

張擇端繼承了北宋何霸、戚文秀的畫水之藝，其筆下的水勢有如北宋郭若虛所言："畫水者，有一擺之波，三摺之浪。佈之字之勢，分虎爪之形，湯湯若動，使觀者浩然有江湖之思為妙也。"在拱橋底下的流水則顯得尤為突出，其激蕩的漩渦襯托出船橋險情的氣氛，扣人心弦。

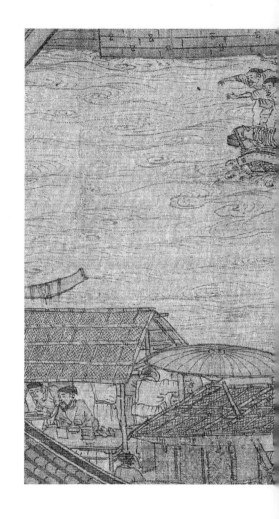

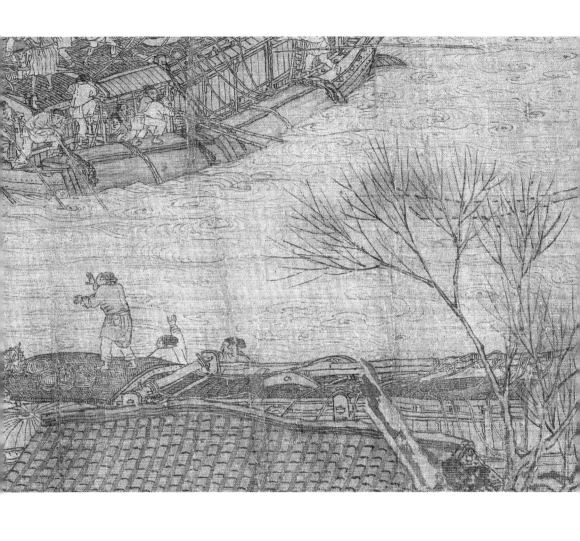

左岸上，一個頭戴荷狀蓆帽、穿着便服的官人在騎馬緩行，前面是扛着大傘的侍者，這位官人看來是個文士。現在總有種觀點説，如果能選擇一個朝代生活的話，首選宋代。

其實這是相對而言的，宋代對文人是不錯，那是為了通過科舉制度培養一批文官隊伍，高薪養文官，企望以他們的智慧維護趙家天下，但老百姓的日子並不好過，與其他朝代沒有明顯的差別。

近處，有幾個年輕的文人在會面，談興正濃。

樹下會面的
年輕文人

頭戴荷狀蓆帽、
穿着便服的官人

兩株中空的古柳在即將枯萎之時趕上了初春，頑強地生出了新枝，古柳下是幾家中低檔的飯莊，賣一些麵點簡餐，還有外賣熟食的服務。一個江湖郎中肩上扛着膏藥牌從此經過。縱覽全卷，店裏喝酒人都是三三兩兩的散客，沒有熱鬧的多人聚會，這是因為官府怕老百姓聚眾飲酒後鬧事，引起騷亂，所以明令禁止聚眾飲酒，否則，捕頭就會來抓人。

這裏是整個畫面中距離我們最近的一組建築羣，皆為抬樑式的高檔屋宇，建築上的小飾件歷歷在目，牆是硬山、頂是黑瓦，建築高大，沒有一定的實力是盤不下左岸橋頭地產的。開封的房屋租賃業隨着商業活動的發達而日益繁盛，這些橋頭的房屋多出租給商家銷售食品。在這些建築的背後停泊着一艘大客船，

有一個船工在船頂上向着遠處大聲呼喊，好像發生了甚麼險情。

肩扛膏藥牌
的江湖郎中

通衢四方的橋頭最熱鬧，周圍的店舖生意也很不錯。大傘下掛着書有“飲子”的招牌，像這樣的“飲子”在圖中出現多次，如卷尾“久住王員外家”的招牌下，也有兩把遮陽傘下掛着“口飲子”、“香飲子”的小招牌，可見飲用者之盛。所謂“飲子”，是一種有清火、解渴功效的飲料。一販夫身後放着飲料桶，正持勺而售。兩個挑夫熱得不行了，放下擔子，要在此小憩痛飲。一個身背工具箱的手藝人也欲飲用，看來開封民間的修理業還挺活躍。避開橋上擁擠的人羣，在橋頭這給人帶來一絲輕鬆和安全感的地方，令欣賞者得到精神上的喘息。

值得留意的一點是，滿大街的舖子大多擺放着長條寬板木凳，這是汴京飯館裏最普及的坐具。現代人看起來會覺得這太平常了，其實可沒那甚麼簡單，這裏剛剛結束了一場坐具革命。椅子最早是西魏僧徒打坐用的坐具，始稱“胡牀”，直到唐代才傳入宮內，五代的時候，被一部分士大夫享用，在南唐畫家顧閎中所繪《韓熙載夜宴圖》中就可見到椅子的身影了。北宋中期，椅子廣泛流傳到鄉村民間，而且發展出新的坐具 —— 長條凳。這類生活用具並不是奢侈品，而是與一種新的垂足坐姿密切相關，容易在以農耕文明為主的地區流行，進一步方便了人們的起居

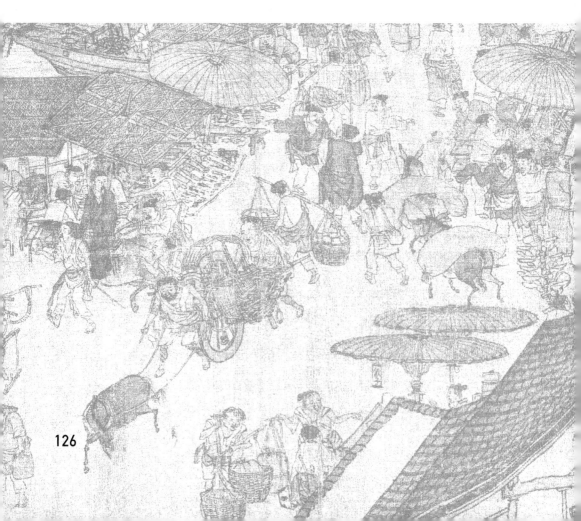

生活。唐以前的坐姿習慣是脫鞋，登堂入室後，或席地而坐，或坐在牀、榻之上；而北宋時期，日益繁榮的城市經濟如大量飯館、茶肆的出現，食客必定會對方便和舒適度提出要求，這就給椅、凳的普及帶來了機遇，特別是普通的酒店茶肆以寬板長凳為坐具，方便食客，還可以節省空間和成本。值得一提的是，寬板長凳一直傳承到今天，在開封街頭的飯舖酒館仍在使用。這一段畫面是高潮之前相對平穩和安閒之處，也是觀者視覺休息的地方，其實，

畫家正醞釀着下一個，也是全卷最大的矛盾高潮，那要到拱橋上去看了。

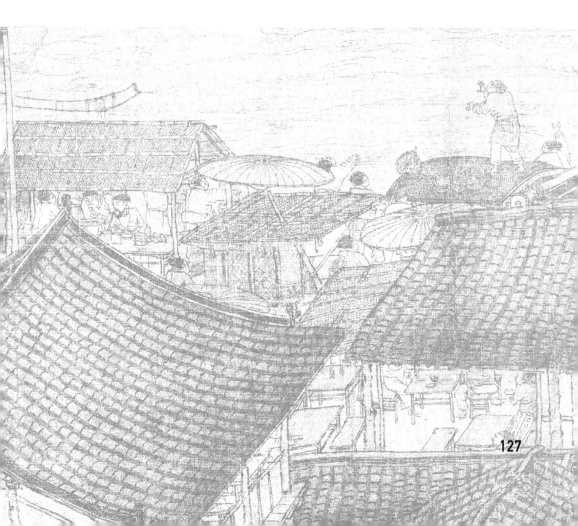

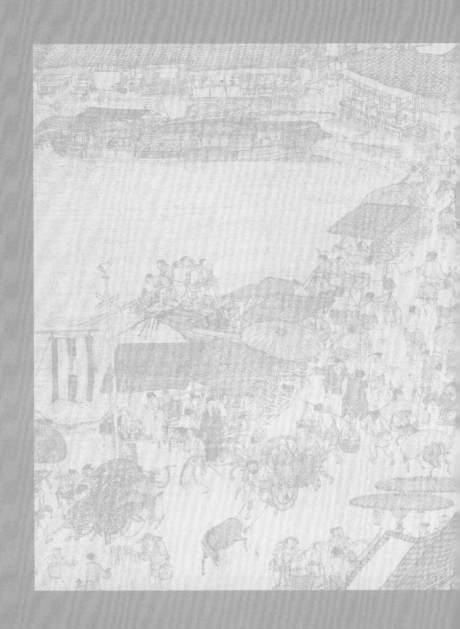

拱橋上下

。

第七章

自臨近拱橋的古柳，經過拱橋到"十千腳店"門外為止，是《清明上河圖》的第三個自然段。經過前面的層層鋪墊，

畫家在畫卷的近二分之一處爆發出全卷矛盾的高峯、人流的高潮，形成了構圖的中心。

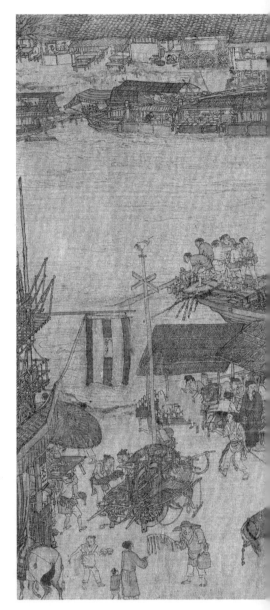

以大客船與拱橋為中心構成了全卷的矛盾焦點，即眾人齊心協力排除船與橋即將相撞的險情，加上拱橋上下出現的官官矛盾、民民矛盾和官民矛盾，交織成社會矛盾的中心點。

汴京有三十六座橋樑，其中架在汴河上的就有十三座，這座拱橋是哪一座呢？橋身、橋頭都沒有標識，按理說它一定是有標牌的。北宋瓷枕上繪有宋太祖過陳橋的景象，橋頭就有一座牌匾，直到現今，凡是有規模的橋，都有橋名，大多刻在橋身上。是不是畫家就不想畫一座有具體名稱的橋？留待下文再解讀。

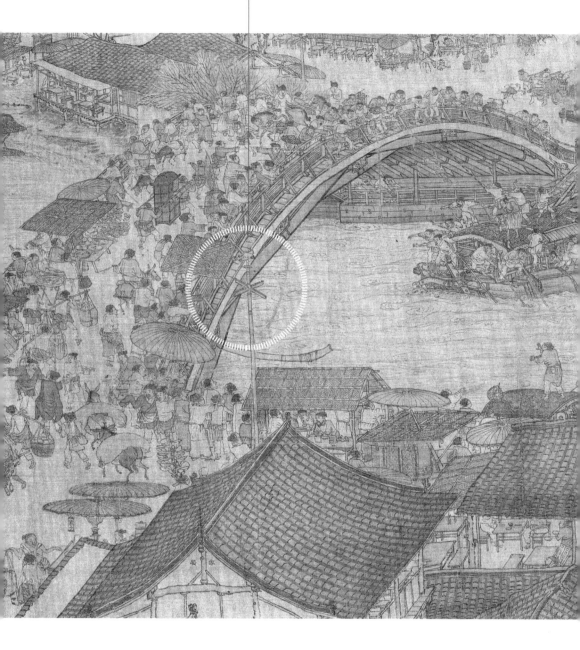

開封的拱橋是有歷史的，早先的拱橋是有橋墩的，但行船經常會撞到橋墩，很不安全，船橋相撞一直是汴京百姓的心頭大患。真宗朝的兵部郎中楊侃曾上奏："三月南河之廛市，何飛梁之新遷，患橫舟之觸柱。"內殿承制魏化基建議採用飛虹樣式的拱橋："汴水悍激，多因橋柱壞舟，遂獻無腳橋式，編木為之，釘貫其中。"此方案得到皇帝支持，"詔化基與八作司營造"，但沒有成功，"三司度所費工逾三倍，乃詔罷之。"

一說單跨拱橋的技術來自於青州（今屬山東），在每年的六七月山洪暴發時，都會造成橋墩垮塌、橋樑沖毀的悲劇。仁宗明道年間（1032 — 1033），青州一獄卒設計了沒有橋柱的單跨拱橋，避免了洪水的衝擊，拱橋的壽命可延長到五十年不壞。慶曆年間（1041 — 1048），這個造橋技術被鎮守宿州（今屬安徽）的陳希亮所採納，在宿州的汴河河段上如法造橋，人稱"虹橋"或"飛橋"，不久擴展到泗州（今屬安徽）一帶，開封的拱橋技術或即來自於此。

細細打量這座拱橋，其結構是木構單跨拱橋，學名為貫木拱橋，估計橋長約二十米、寬約八米，兩頭各立有兩座華表，華表上立着一隻仙鶴。這是當時最先進的伸臂式橋樑，工匠們採用釘接鉚合的技術，將原木以榫卯箍紮的方式組合成上下兩層疊壓的拱骨，從此岸淩空通向彼岸，每層接續拱骨四次，形成堅固而長的拱骨，然後在拱骨上橫架木板。因沒有橋墩，俗稱"無腳橋"。

本想"無腳橋"不可能與過往的船隻發生相撞事故了。不幸的是，這座當時世界上最偉大的木構拱橋正面臨着一場生死攸關的嚴峻考驗！橋上正上演着險中有險的驚悚大劇：

佔道經營的小販們 —— 擁擠在橋頭和橋的左側。在橋上擁擠的人羣裏，坐轎的文官與前面兩個騎馬的武官相遇，真是狹路相逢。橋左側還有兩頭毛驢馱着面袋，一路穿行，更是無處可讓。轎夫與馬弁各仗其勢，爭吵不休，互不相讓。尾隨轎子後面的騎驢老者帶着三個挑夫在人羣中穿梭，更增添了橋上的擁堵。本來官員如在出行途中相遇，該如何避讓，朝廷是有嚴格規定的，但此時誰還顧得上誰啊！

在拱橋這邊的盡頭是一個
販夫在向孩子兜售小玩具，
他不知道身後有一輛串車
正疾行下坡，兩個車夫前壓
後拽，企圖減輕車輛下滑的
慣性，毛驢前進的慣性使
它難以自控，打着趔趄，
側首迴避販夫，真可謂險象
環生。

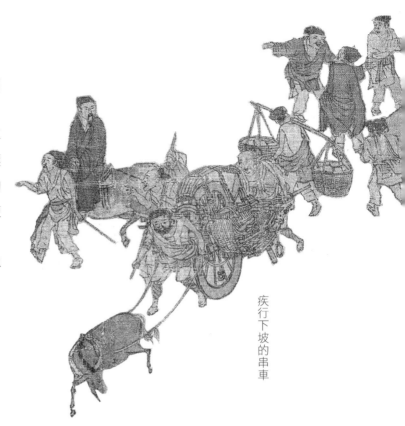

疾行下坡的串車

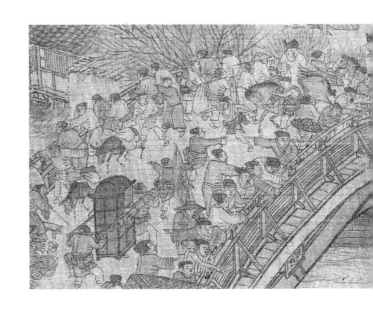

兜售玩具的販夫

橋下險情

橋上的驚悚鬧劇還在激化，橋下的又暴發了危急時刻——一艘大客船的桅桿正要撞上拱橋的橋身！

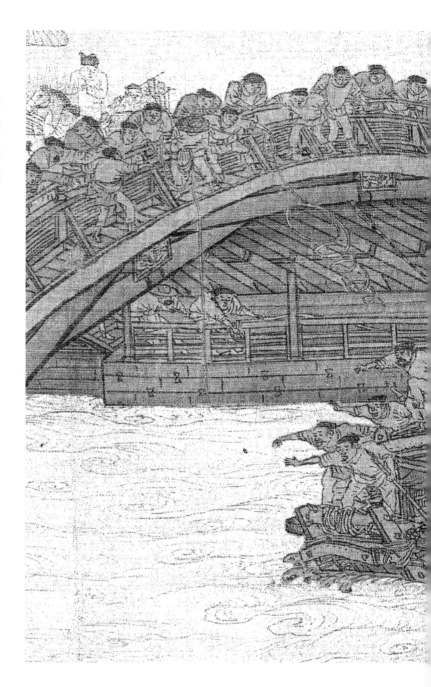

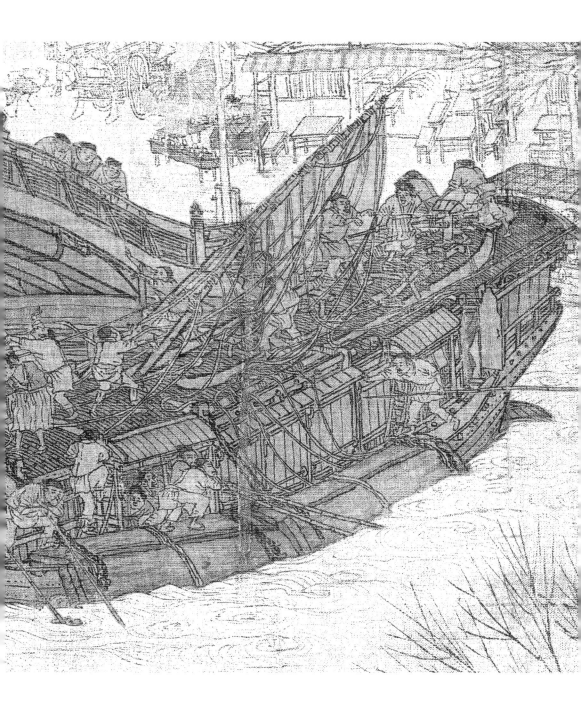

發現險情的不是船工,而是拱橋上觀景的人羣。清明節,汴京的人們喜歡到河上觀賞春水和游魚,在拱橋兩側有大批觀賞春景的人,可眼下的情景着實讓他們驚恐不已!

迎面而來大客船的桅桿即將撞上拱橋,客船吃水很深,滿載而行,透過艙門可以看到裏面的乘客。

要知道,當時這樣的大客船可載上百人!拱橋上下的人們和鄰近的船工發現了桅桿要撞橋的險情,紛紛大聲呼喊。在與拱橋近在咫尺之時,呼喊聲終於引起客船船工的注意,他們趕緊隨着鬆開的縴繩放下桅桿,並立即轉舵橫擺,以增強前進的阻力,使船減速。但由於慣性的緣故,客船不可能立即停下來,還在繼續前行,船頂上的一個船工便使用一根長杆死死頂住拱橋橫樑,盡力爭取時間。而為避免剛剛側轉過來的船身撞上左岸停泊的另一條大船,船頭的兩個篙夫在謹慎地調整方向,旁邊的四個船工大聲向前方報警。可是左舷背後的兩個篙夫不知險情,還在埋頭撐篙前行,一個船夫從舵工房裏跑出來,急忙招呼他們趕快罷手。在運河兩岸停泊的船上,船工紛紛站在船舷或船頂大聲示警,以防這艘客船在調整方向時會意外撞上來。橋頭的看客或指指點點,或驚呼不已,把拱橋的右側護欄圍得水泄不通。有五個人越過欄杆企圖施救,兩人為防船工落水,急中生智地從攤販那裏弄來兩根繩索拋下,一根已垂落下來,另一根正在空中盤旋。

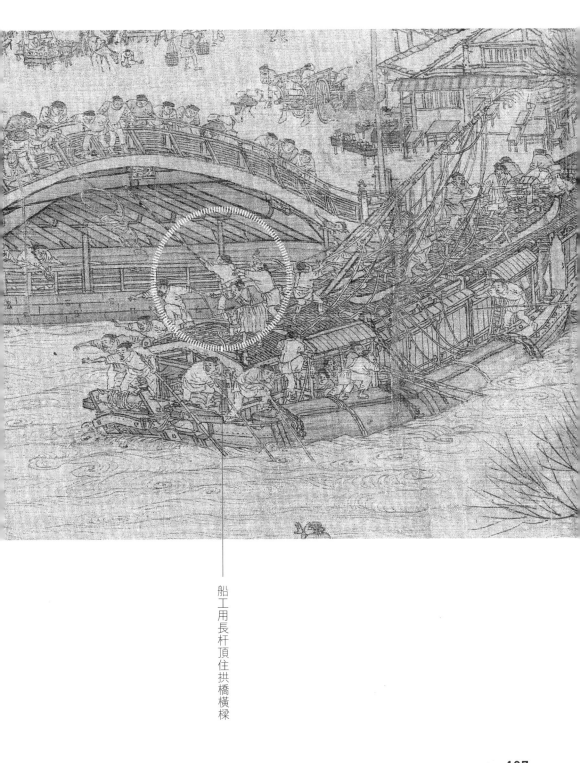

船工用長杆頂住拱橋橫樑

從高空俯瞰"事故現場"，其險境和船工的處置手段一覽無遺，尤其是船頂上的一個船工用長杆死死頂住拱橋橫樑。

這根長杆上漆有黑白相間的顏色，看來是一根測量水位的標杆，船與橋的安全全繫於此。正是這關鍵性的一頂，使客船無法靠近橋洞，給其他船工留出了放倒桅桿的時間。從高空看下去，整個拱橋上下處在無序的爭吵和擁擠的狀態中。畫家在此揭示了因社會管理失控造成的種種社會矛盾，並達到了高潮。

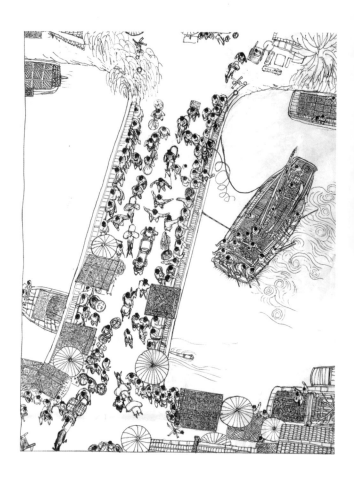

俯瞰橋下險情（示意圖）

138

中國傳統繪畫一般是不畫險情和事故結果的，因為那不符合藝術欣賞的原則，也不是藝術家和欣賞者所期待的。

像這樣畫船橋欲撞的險情，在歷代繪畫裏是絕少的。畫家這麼畫，應該是有特殊用意的。

看起來，這場事故的直接責任者是幾個縴夫。大客船的主要動力來自縴夫拉縴，縴繩的另一頭繫在桅桿頂上，縴夫們本應該在遠離橋樑的時候止步，招呼船工放下桅桿。由於縴道上缺乏航運提示牌和服務設施，縴夫們一直埋頭拉到拱橋橋洞下，聽到呼叫聲才趕緊止步、鬆開縴繩，但時間已經非常緊迫了，才有了船欲撞橋的驚險情景。若深究起來，造成這起嚴重險情的真正原因是城市裏缺乏相應的管理和服務。在縴夫距離拱橋一定距離的時候，應該有專人或標牌提醒縴夫停止拉縴，放下桅桿。然而，這個開封城，幾乎沒有看到一個管理人員在進行督導。

厘清了船橋險些相撞的責任，再看拱橋上混亂局面的根由，主要是佔道經營、私搭亂建引起的，這在開封是一個久拖不決的歷史問題。司馬光說，早在五代後周時期的汴京，佔道經營就很嚴重了，擠得大車都過不去。宋真宗時期曾下詔，試圖解決日益嚴重的商舖侵街問題，但經辦的官員不敢處理，因為有許多是皇親國戚和朝廷大員出租的商業用房在不停地擠佔道路，老百姓佔不了街面就佔橋樑，構成更嚴重的社會問題。後來，宋仁宗下詔在汴京鬧市街道樹立木樁為界，任何人不得逾越。然而法不責眾，侵街者得隴望蜀，最後在景祐年間（1034 － 1038）以默認告終。雖然宋代法律規定，對侵街者應重懲七十棍，但也只能嚇唬老百姓罷了。

佔道經營、私搭亂建帶來了一系列問題。首先是官宦出行麻煩了，大中祥符元年（1008），宋真宗詔令要求文武官員不論是在內廷還是在路上，都要各行其道，路上相遇，各靠左行。但我們看看拱橋上擁擠的橋面，哪有甚麼左右可分？更嚴重的是，由於道路擁堵，一旦發生了火災，潛火兵無法通過，只能眼巴巴地看着遠處的黑煙變成一片火海……。這樣的悲劇在開封每年都有，宋徽宗時，開封的火災曾經一次燒掉皇宮裏的五千間房屋，下雨天的時候，宮女避雨都困難。朝廷尚且如此，更何況普通百姓！

中國的城市病早在北宋就已經凸顯出來了。城市管理的水平跟不上社會經濟的發展，首先是官員理政跟不上城市的發展，加上懶政、殆政，使得城市病演化成一個個社會矛盾。

看過橋上橋下的險情，再仔細看看橋上的各種貨攤。橋頭有一對夫婦在賣糕點，轉過去是一家售賣鐵器的地攤，地上擺着不同規格的鉗子、錐子、剪子和刀具等，都是一套一套的，宋代手工業的發達可見一斑。往前是在傘篷遮擋下的鞋攤，從縫隙中可看出一位顧客在試鞋。鞋攤一側，是一位穿坎肩的叫賣者，其面前擺放着折疊式小貨架，上面擺放着一些熟食。接近橋中心的是熟食攤和工具攤，地上放着繩索和鐵馬掌等，剛才有人往橋下扔纜繩，恐怕就是從他這裏拿走的。沿左側橋欄直至下橋都是臨流觀水的百姓，如此密集的車流、人流，如此多人員的聚集，可見此橋的載荷不低，也印證了當時高超的造橋技術。

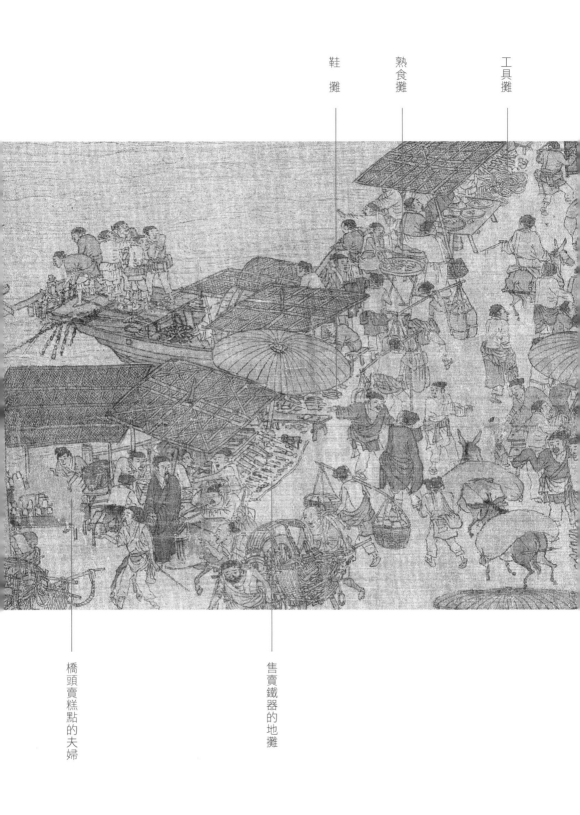

鞋攤

熟食攤

工具攤

橋頭賣糕點的夫婦

售賣鐵器的地攤

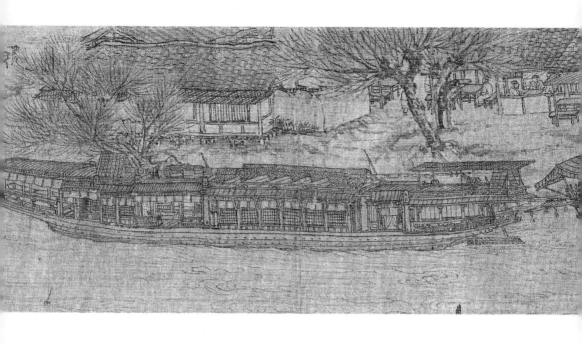

鱗次櫛比的飯舖

虹橋對面是各種檔次飯店聚集的地方，有
點像今日的"美食街"，一家家飯舖鱗次
櫛比。河裏還有一家開在船上的水上飯
館，與它相鄰還停着一艘客船，造型、規
模相仿，或許也與這裏的飯館有關係。總
體來看，我們今天所享受的餐飲文化，在
宋代已初具規模了。

看過了拱橋上下的喧囂與險情，繼續向前
看，又是汴京城外的一處繁華地段。

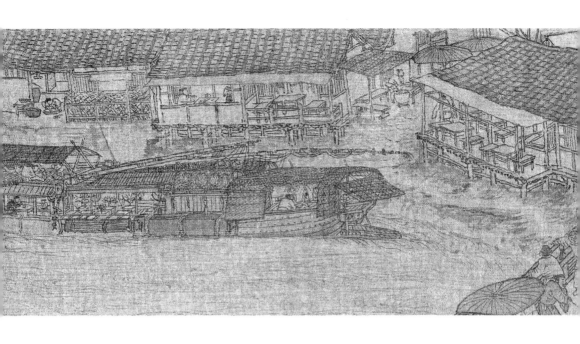

城門口外

。

第八章

自"十千腳店"起，經過客船碼頭到遞舖，是《清明上河圖》的第四個自然段。

這裏在後周時期還是"城鄉結合部"，此時已經變成了一個商貿中心，

但同時也淺淺顯露出種種社會敗相，畫家將繪畫主題進一步引向深入。

"十千腳店"是橋頭最高檔的去處，立方體廣告箱立在大門口。這是一家旅店兼酒館，售賣米酒，包括"天之美祿"和"口稚酒"等，門口搭起一座高高的歡樓，歡樓的架子上伸出一桿酒旗，上書"新酒"。"新酒"是中秋節喝的當年釀造的酒，是去年中秋節開始售賣的，"口稚酒"也應該是新釀的。在酒旗下是一家賣炊餅的舖子。門外，一個夥計裝束的人單手托着兩隻大碗急奔而來，當時汴京城出現了一批生活節奏快、生活質量高的生意人，他們繁忙的營生都顧不上進店用餐，店家趁機推出送餐服務，不但兩全其美，還頗有點今日餐飲"外賣"的雛形。

送「外賣」的夥計

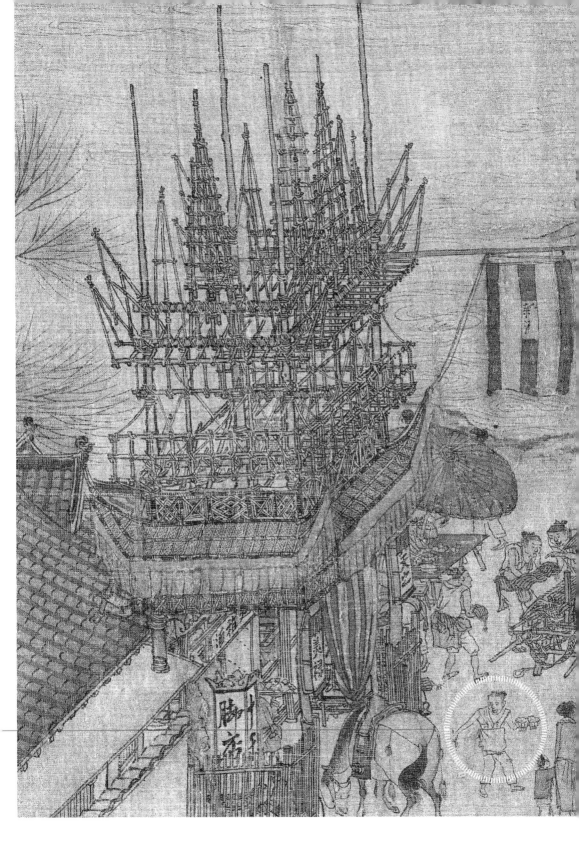

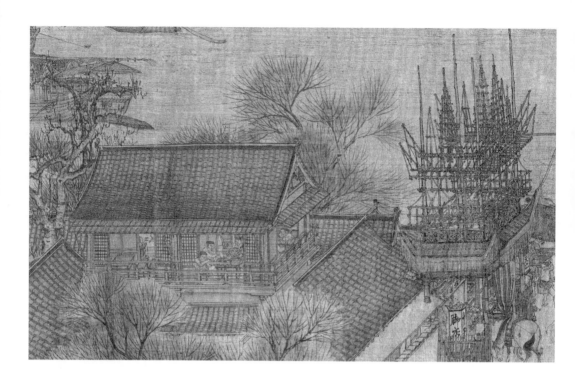

邁進"十千腳店"歡樓大門，裏面是一座
硬山式的二層酒樓，周圍的春柳吐出了
嫩綠。

透過窗戶，可以看到當時流行的溫酒用具
注碗和注壺，注碗裏倒入熱水，將注壺放
在注碗裏，以保持壺中酒的溫度，若是磁
州窯的白釉注壺，時價可達七十文一把，
顯現出這家店舖的高貴之處，也表現出北
宋上層社會講求生活精細的時風。

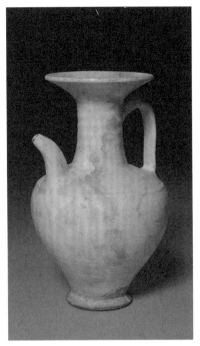

北宋磁州窯白釉注壺

注壺底部的文字"崇寧四年前二月二十九日
買□七十文　秦□"，証明該壺價值七十文。

清明節，朝廷給官員放假三天，他們中不少人會選擇來到這種高檔酒店尋歡作樂。歷史上，宋代官員的收入是比較高的，以最高和最低級別官員的俸祿為例：正一品官的月俸是 120 貫加 150 石米，每年外加 20 匹綾、1 匹羅、50 兩綿，光銅錢就約合人民幣 15.6 萬元；從九品官的月俸錢是 8 貫加 5 石米，每年外加綿 12 兩，光銅錢約合人民幣 1.04 萬元。這個官俸是清代的 2 至 6 倍，達到了中國歷史上官俸的最高峯。昨天是寒食節，不能生火，只能吃冷食，寒食節一過，官員們就紛紛上街解解饞。在這些高檔飯店裏，一定能喝到東京最好、最貴的酒，比如八十文一角的羊羔酒和七十二文一角的銀瓶酒。在這裏大快朵頤一番，一個人至少要花掉一貫錢！樓上一側包間裏已是杯盤狼藉，迎面的雅間裏有一位客官憑欄臨風，好不暢快！窗外，滿眼沐浴着宋人的生活韻致，彷彿能呼吸到那夾雜着微微炭火味的空氣。

白釉注壺

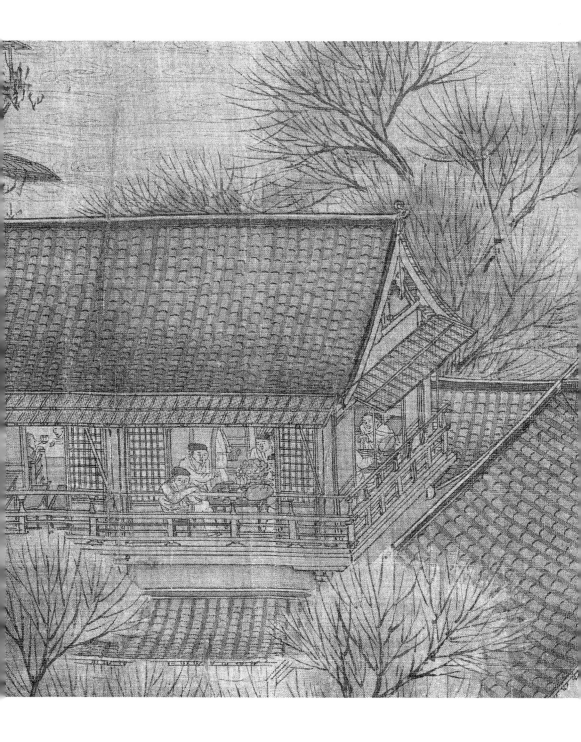

在北宋經濟最繁榮的時候，如果投資開封的餐飲業，三年就能拿回本錢。像這家"十千腳店"也不差，這不，店主正要將賺到的錢送到錢莊去。

兩個車夫費力地捧着幾貫銅錢裝車，從手掌到前臂碼上整整齊齊的六排，

另有一人似在旁邊清點。這不是一般的小銅錢，那是崇寧三年（1104）蔡京下令鑄造的當十錢，一個當十錢頂十枚普通銅錢，直徑 3.8 厘米，比小銅錢大一厘米，俗稱"大錢"，這意味着北宋後期的物價已經開始飛漲，出現通貨膨脹的苗頭了。

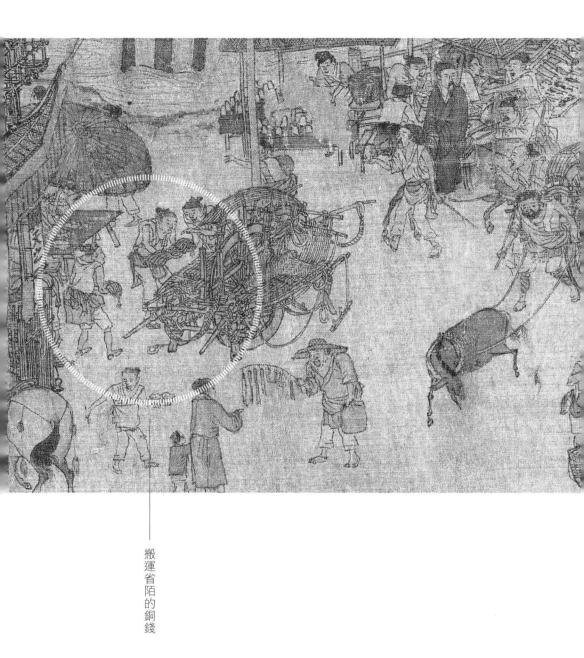

搬運省陌的銅錢

許多故事都是在細節裏發生的。仔細看看車夫手臂上碼着的六排大銅錢，你不覺得奇怪嗎？一般清點同類物品都是五個一組，就像糧船碼頭的老板要求力夫把麻袋按五個一排碼起來一樣，直到今天都是這麼個點數習慣。這裏為甚麼都是六個一排呢？

這就要說到北宋冗官、冗兵、冗費的現象了。因為官僚機構臃腫、軍隊龐大，導致財政開支巨大，朝廷左支右絀，不堪負重，卻又無心改革，便開始"另闢蹊徑"，比如在發官俸時扣一點，但要做到既減少俸祿支出，又不影響官員過體面的日子，怎麼辦呢？就從每一貫錢裏摳出二百來個銅錢，但仍叫"一貫"。

官員們便會拿着這八百枚的一串銅錢頂一千個銅錢消費，在當時這叫"省陌"。

店家看一次性消費挺大的，也就認了，就當打八折吧。但是當店家將這些"省陌"的錢運到錢莊時，錢莊是不會認這個數的，一貫銅錢該多少就是多少，店家不得不每五貫搭上一貫，湊齊千枚，因此夥計們都是以六個一碼來計算的。

也許有人會好奇，歷史教科書都說北宋已經開始使用紙幣了，這滿大街的怎麼沒有人使用紙幣呢？這裏就要特別解釋一下了，北宋是誕生了最早的紙幣，叫"交子"，不過主要是在四川一帶使用的。而且，交子誕生於宋初，但直到宋仁宗天聖元年（1023），政府才在成都設益州交子務，由京朝官一二人擔任監官主持交子發行，並"置抄紙院，以革偽造之弊"，嚴格其印製過程。這便是我國最早由政府正式發行的紙幣——"官交子"。宋徽宗大觀元年（1107），政府改"交子"為"錢引"，改"交子務"為"錢引務"。除四川、福建、浙江、湖廣等地仍沿用"交子"外，其他諸路均改用"錢引"。後四川也於大觀三年（1109年）改交子為錢引。所以，在畫中見不到紙幣是再正常不過了。

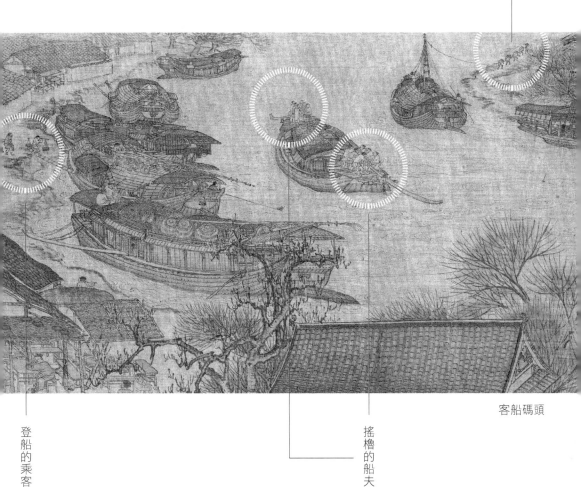

縴夫

登船的乘客

搖櫓的船夫

客船碼頭

"十千腳店"臨近左岸的客船碼頭。這裏停靠着五條大船,其中一條客船快要啟航了,三個客人正踏着跳板緩緩地走進船艙。河中心的大船上,十二個船夫分別在船頭、船尾齊心搖着大櫓。在遠處的朦朧中,五個縴夫拉着大船逆流而上,船舷之上,一個篙夫手持長篙,注視着右岸,似是剛剛撐篙起航……

"十千腳店"的左側，是硬山式雙層建築，似是酒店的客房區，這裏顯得清靜一些。屋外，兩輛二牛拉的大篷車前後相接，前車似已左轉。車後有一文人騎馬前行，身旁的挑夫挑着食盒。

百業雲集的十字路口

大篷車所經之地是客船碼頭邊的十字路口，形成特有的碼頭文化，附近總是雲集着與出門人相關的小客棧、茶館、酒肆、車行和算命舖，也是力夫集中的地方。

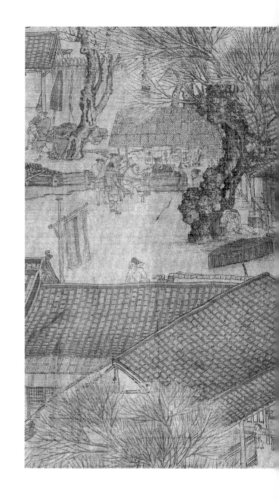

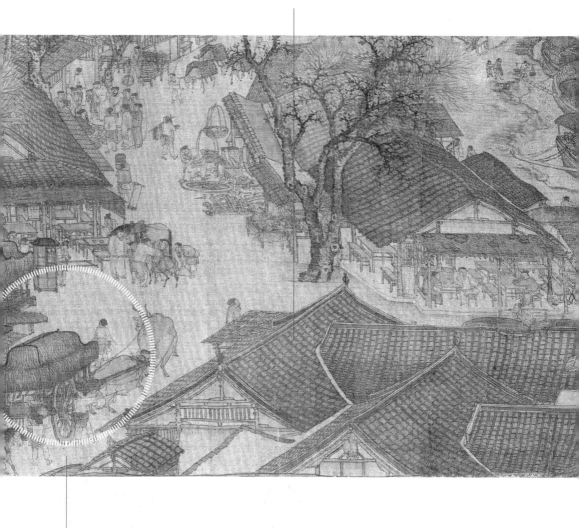

硬山式建築

牛車

"十千腳店"的對面，十字路口右上角，
是一家茶肆，裏面有茶客談興正濃。

過去，到茶肆喝茶聊天是文人墨客們的雅事，現在世俗百姓也紛紛效仿，常常邊飲茶，邊談事情、會朋友，"鬥茶"之風也盛極一時。

建窯兔毫盞是宋人品茶、鬥茶的茶具

轉過街角，與茶肆毗鄰的是一家燒餅舖，兩個人在裏面忙碌着，其中一人似乎正往火爐裏貼燒餅，並以左手遮擋騰起的火焰。往前則是一家修車舖，一個木工在用大木錘修整車輪，另一個木工在用錛鑿一類的工具削製車輻，車輛的零部件和鐵鎚、鋸子、鋸條等工具擺了一地。細細查看這些精細的小工具，北宋的製造業為何那麼發達，答案之一就在這裏。

古柳、流浪漢與算命先生

車舖對面是一家大茶館，這裏地處路口轉角，地理位置優越。兩位老者站在門口，其中一人正在侍者扶持下顫顫巍巍地準備騎上驢背，他們應是剛才在此相會品茗，即將散去了。在他們的身旁，一侍女等在轎門旁，女主人正準備出轎。往前走，只見一個小販右手提着折疊貨架，左手托着食盒，要找一個合適的地方擺攤。前面，一羣漢子圍着一個擺地攤的老者，聽他在講述着甚麼。不遠處，三頭毛驢馱着貨物，在主人牽引下迎面而來。

畫面轉到大茶館的另一側，在一株瘦瘤佈滿軀幹的大柳樹下，坐着一個流浪漢，他衣不蔽體、骨瘦如柴、鬍子拉碴。柳樹後搭着一頂蘆蓆棚子，懸掛着"神課""看命""決疑"三條字幅，棚下端坐着一個算命先生，桌上平放着紙張，一個白衣漢子俯身詢問結果，身後的三個僕人在竊竊私語。路口周圍雲集着車馬轎輿，匯集了一些出遠門的權貴，北宋末年的市面上不怎麼太平，出行之前測算凶吉，實在是太有必要了。

算命先生

流浪漢

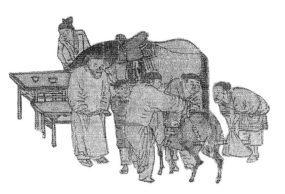

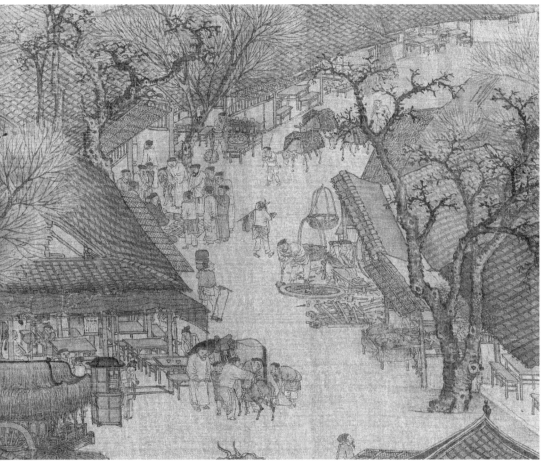

遞舖

在算命舖子後側是一個衙門，前面有壕溝
隔離，壕溝裏的水通向街旁的水渠，水渠
流向護城河。設計者將宅院防護系統與
城市排水系統結合起來，真是妙不可言，
不過，要從高空看下去才能弄清楚溝、
渠、河之間的互連關係。

俯瞰遞舖壕溝與水渠和護城河關係示意圖

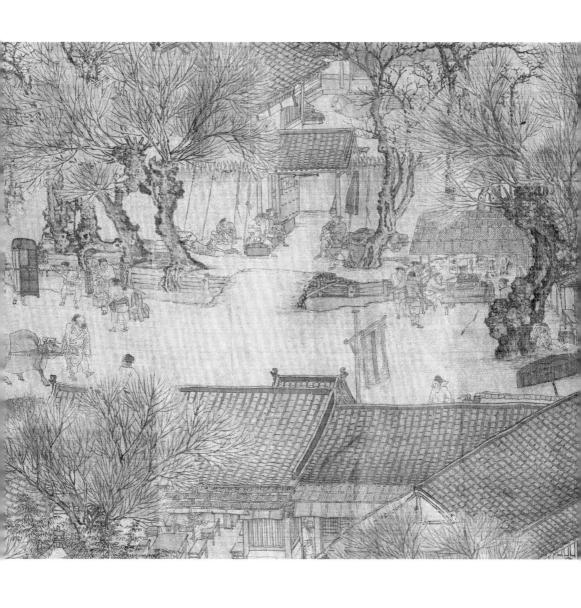

這家宅院的壕溝內用木板加固，牆上交叉排列着尖刺，一座木橋與院門相連，朱漆大門對開，門上貼着公文告示，門釘上繫着的繩子一直拴到後簷牆的牆釘上，以保持大門的敞開狀態。

這是一棟高等級的遞舖，是朝廷公文出宮後的第一站，也是外地公文送往朝廷前的最後一站

趕上天黑城門關閉，遞送公文的官兵可以在這裏歇息。平時，公職人員也可以在這裏歇息。畫面中，兩個捕頭（相當於今日的巡警）正坐在這裏聊天，其中一個捕頭手裏拿着一件東西，有人考證説這是當時使用的便攜式枷鎖，細細看來，還真是那麼回事兒。另有七個等待出行的兵卒散坐在衙署門口，心裏盤算着出門的時間。左側的臥兵前擺放着公文箱，右側的一個士卒趴在公文箱上打瞌睡，外牆倚靠着槍、戟和旗幟，看起來，這隊公差在這裏待命多時，已十分慵懶和疲憊了。院子裏臥着一匹吃飽喝足的白馬。院裏院外的兵卒們都在等待主人出行。這支本應在清早出行的差役隊伍，快到晌午，還遲遲沒有動身，真實地再現了北宋末年冗官、冗兵和拖沓低效的吏治。

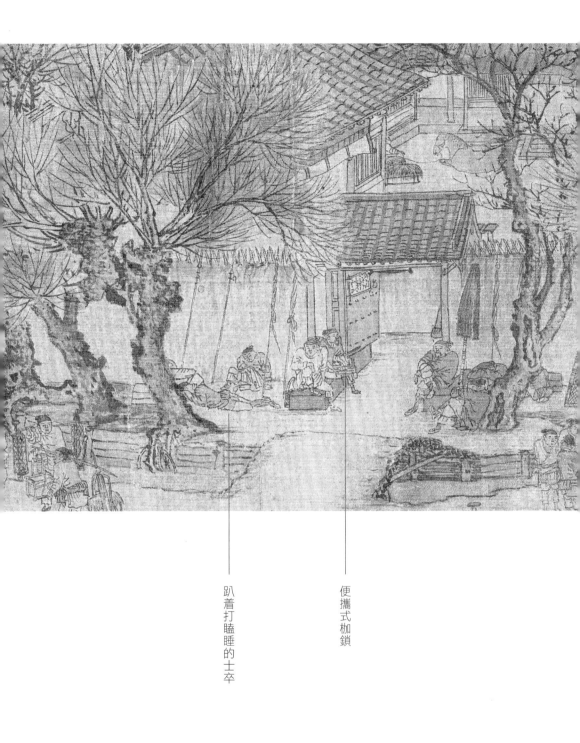

趴着打瞌睡的士卒

便攜式枷鎖

四合院飯館

遞舖對面，又是一家中高檔的四合院飯館，門口酒旗高懸。屋裏有客人在享用美食，夥計們跑進跑出，十分忙碌。在這樣的店裏可以吃到二十文一份的灌肺、炒肺等汴京特色菜，還會有十五文一份的煎燠肉、炒雞兔、煎魚、血羹、粉羹等下酒菜，不過那都是有錢的人的消費。在當時的汴京，尋常百姓一人一天的最低餐飲消費也不過二十文左右，這裏不會有他們的身影。院子裏的柳枝、翠竹紛紛竄出了屋頂，悄悄地報告着春天的消息。

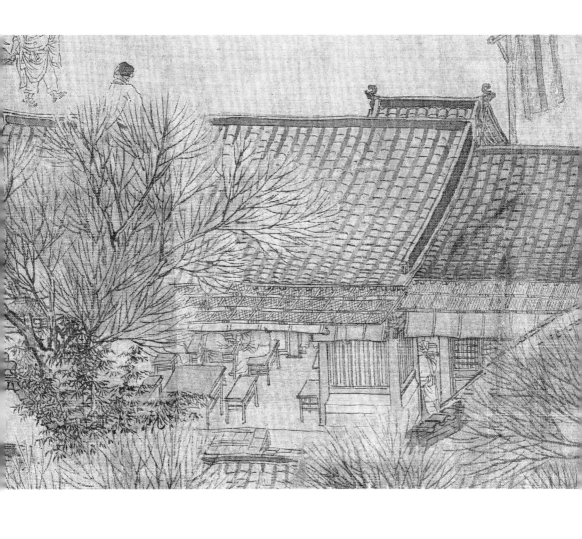

路口的輕紗轎與炭市

這家飯館的斜對面，遞舖大門的旁邊又是
一個路口，一個小販挑着擔子，正在售賣
夏令用品竹夫人，竹夫人是一種抱着睡覺
的納涼用具。轎夫們在此洛卜兩頂輕紗
轎，有兩個隨行的挑夫挑着食盒，一個走
在前面，欲放下擔子，另一個在與賣竹夫
人的小販搭訕。一騎馬的文士下馬，候立
在轎門口，正准備照顧女眷出轎。轎後，
則是一座跨過壕溝的小拱橋，一個挑夫
正有節奏地走在上面。前方有幾頭毛驢
馱着炭，這兒就是買賣木炭的地方 ——
炭市。

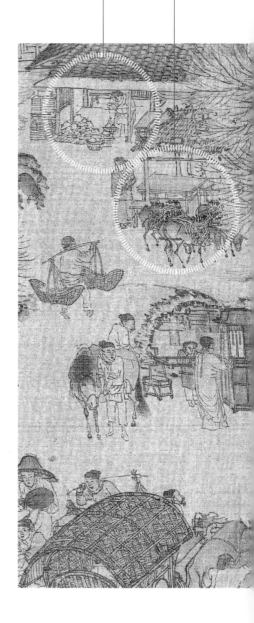

私鹽舖子

炭市

私鹽舖子

炭市旁邊，有人趕了幾頭豬路過，略添生趣。炭市後面則是冷清的私家鹽舖，店主在稱重量、分堆，臉上露出歡欣的表情，也許正在盤算着這批食鹽的收益吧。在當時，私人鹽商只要向官府交納一定費用，獲得"鹽引"即批條，就可到指定地點採購、售賣食鹽。北宋的鹽價比較穩定，崇寧年間的鹽價是每斤四十文。不過，這個鹽商也許還不知道，由於官府對鹽徵稅很高，所以，私鹽小販大概率是不會從他這裏進貨的。

清幽的寺院

在巷子的深處是一座大型寺院，廟門上有一塊匾額，本想湊近仔細看看牌匾上的字，但張擇端在牌匾上只畫了兩橫道，沒告訴我們。寺廟大門緊閉，兩邊的側門洞開，一遊方僧向裏面張望，那裏更是一片冷清，與喧囂的商肆形成了鮮明的對比。

畫面再往前，就是城門口的平橋了，這裏很是熱鬧，但也是一個事端多的地方。

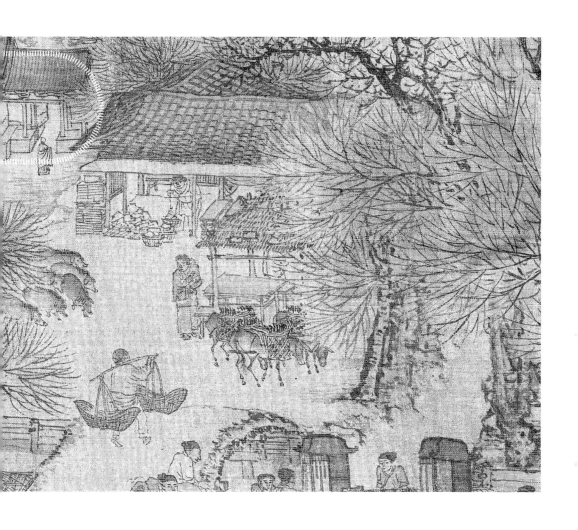

平橋與城門

。

第九章

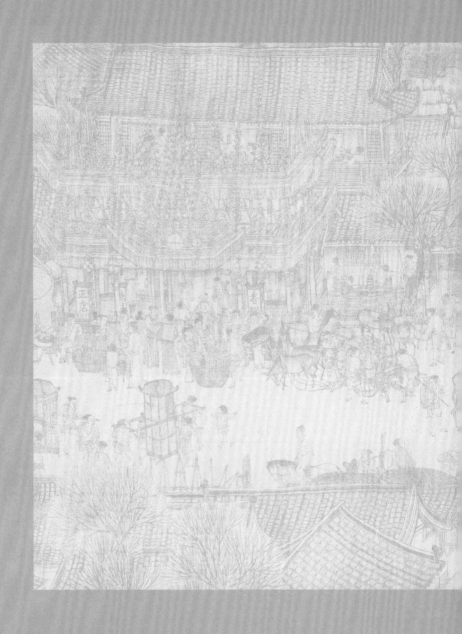

從平橋開始，就進入到汴京城門口的防區，即《清明上河圖》的第五個自然段。這裏是以城門為中心的國都入口，也是一個敏感地帶，這裏的一景一物，都值得仔細看，認真思考。

平橋橋頭和護城河邊有數家店舖，頭一家是餅舖，賣的是棗䭅。棗䭅的做法是在發麵餅上嵌上大棗，這種食物在孟元老所著《東京夢華錄》裏有記載：

"清明節，尋常京師以冬至後一百五日為大寒食，前一日謂之炊熟，用麵造棗䭅。"

"都城之歌兒舞女遍滿園亭，抵暮而歸，攜棗䭅、炊餅⋯⋯"這兩段記載既說明這是清明節特別要吃的一種餅，也證明這幅圖畫的是清明節。畫面上的棗䭅曾被人誤作是西瓜，進而誤定《清明上河圖》畫的是夏天。其實不然，西瓜是在金朝（南宋）時才傳入中原地區，並逐漸推廣開來的。南宋官員洪皓曾出使金國，被困十五年乃歸，他所著的《松漠紀聞》對此有清晰的記載："西瓜形如扁蒲而圓，色極青翠，經歲則變黃。其㡡類甜瓜，味甘脆，中有汁，尤冷。《五代史·四夷附錄》云：'以牛糞覆棚種之。'予攜以歸，今禁圍鄉圃皆有⋯⋯。"在餅舖的後面是賣花苗的攤子，賣主在向顧客展示花枝苗。在小拱橋旁，是一處小吃舖，幾個平民坐在棚下吃着點心。這裏的價錢比店裏要便宜一些，一張麵餅外加一個酸菜餡包子也就幾文錢，饅頭是兩文錢一個，豆漿是一文錢一碗，這裏是汴京底層百姓們餐飲聚集的地方。

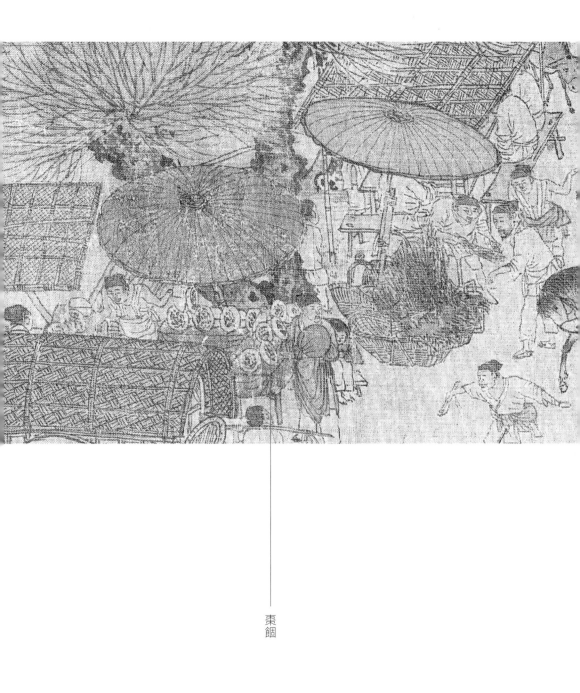

棗
餇

平橋上，十多個百姓趴在兩側的欄杆上觀賞着護城河裏的游魚，在拱橋的兩側也有相同的觀水人羣，亦含有"上河"之意，

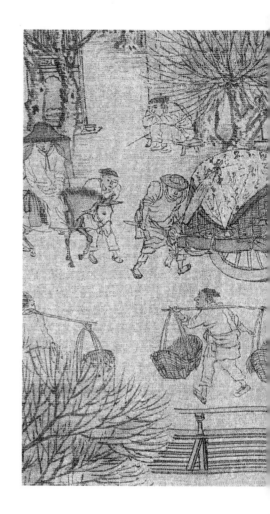

這是當時清明節遊賞的活動之一。在平橋的一側，有幾個書生模樣的人正興致勃勃地觀賞着一泓春水，兩個小乞丐糾纏着他們，有的書生側身躲閃，一個白衣書生怕敗了觀水的興致，看到髒兮兮的小乞丐，轉身遠遠地遞給他一文錢，這只夠買半個饅頭。

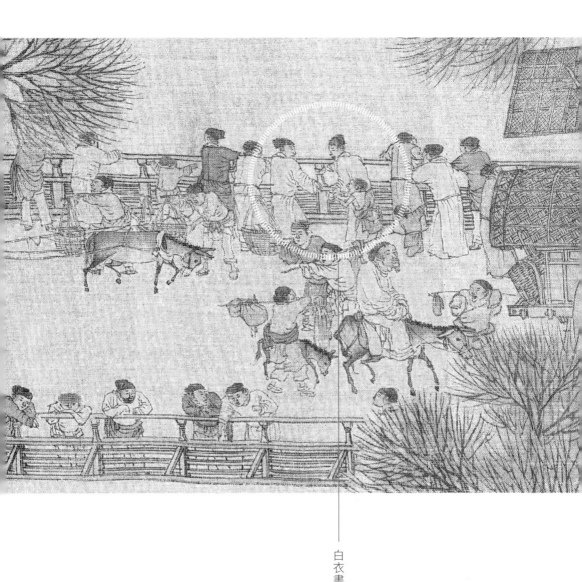

白衣書生和小乞丐

兩輛牛車相繼出了城門、過平橋。其後，一老者正悠閒地騎在驢背上，後面還跟着一頭小驢。周圍有幾個進出城的牙人相互打着招呼。有農夫挑着鮮菜。苦力們扛着簡單的行李紛紛進城，他們有的就是破產的農民，到城裏尋找謀生的機會。

平橋上最引人矚目的情景是一輛沉重的串車，不但一頭毛驢費力地拉拽着韁繩，兩個車夫也是前拉後推，一個挑擔路人流露出驚訝的神情。車上裝着書籍字軸一類的東西，其上覆蓋着一塊苫布，細細一看，苫布上面還書寫着一行行草書大字，四周還留有深色的裱邊。看來，這是從屏風上撕下來的，原來是屏風字，我們現在叫"大鏡片"。真可惜，怎麼拿書法屏風字當苫布呢？那一定是寫字的人出事兒了！

物主在崇寧元年（1102）接到了徽宗的詔令："朕自初服，廢元祐學術。比歲，至復尊事蘇軾、黃庭堅。

軾、庭堅獲罪宗廟，義不戴天，片紙隻字，並令焚毀勿存，違者以大不恭論。"

次年，物主又接到蔡京的催促令：焚毀蘇軾、黃庭堅等人的墨跡文集，嚴禁生徒習讀、藏家寶之。形勢所迫，此人不得不差遣手下人到城外銷毀蘇軾、黃庭堅等舊黨成員的文字、圖籍。這暗示着朝廷剛剛經歷了一場政治風波，在社會上激起了陣陣漣漪。為何要運送到城外焚毀呢？因為汴梁城多磚木結構的建築，火禁甚嚴，除了日常用火之外，其他用火之事必須先報基層負責人廂使（宋初，京師開封府置四廂都指揮使，分管所轄城廂地區煙火盜賊等事），然後層層上報到府衙，獲准後方能動火，其實就是不讓隨意點火。這家主人為了省去麻煩，乾脆差人將舊黨人的書籍墨跡拉到城外燒掉了事。

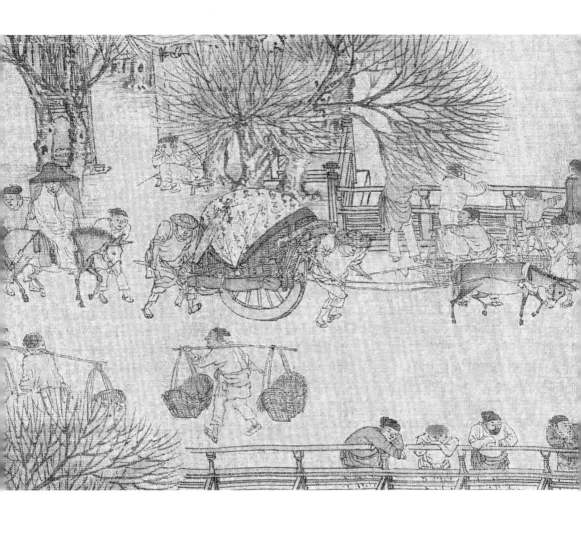

本書第六章，在運河右岸街頭飯舖門口，也看到停着一輛串車，情形跟城門口的串車一樣，車上覆蓋着被廢黜官員的書法屏風，包裹着他們的文字、書籍，也準備拉到郊外焚毀。在這熱鬧喧囂的街頭，藏不住朝廷政治角鬥的肅殺之氣。那麼是誰遭受到如此厄運？

在北宋歷史上，受到嚴厲查處並要焚燒其墨跡的人，大概只有蘇軾、黃庭堅等舊黨人了。他們因對王安石及其繼任者搞的"熙寧變法"持不同意見，而陷入"新舊黨爭"之中，在前朝受到了多次流放遷貶的遭遇。徽宗登基後不久，要再行新法（他的年號"崇寧"就有"崇法熙寧"的意思），遂將蘇、黃等人列為元祐黨人，不但刻碑銘記，永不敍用，還要滅他們的文字！畫家連續在兩處記述了這個歷史事件，大概也是暗暗同情他們罷。

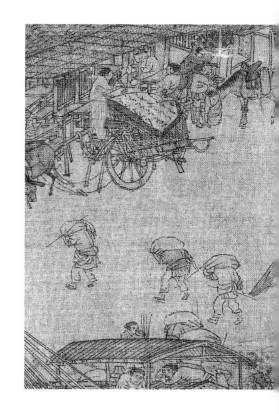

城門口外，大路旁邊，一位半跪在地上的
老僕人奉主人之命當街殺了一頭黃羊作
祭品，這在當時是最昂貴的祭品；老者身
後的主人手持禱文，祈禱道神保佑身旁的
策騫文士一路平安。這位文士頭戴蓆帽，
即將遠行，臉上流露出惜別之情，旁邊有
僕人挑着行李，牽着牲口。這番情景吸引
了旁人的觀望。不過這麼一來，城門口的
交通就更擁堵了。

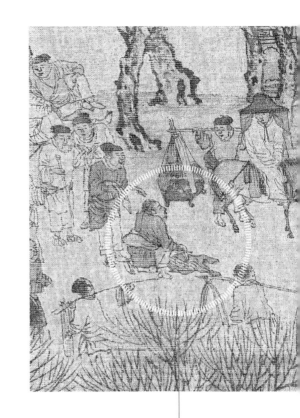

殺黃羊祭祀

令人心悸的是，城門口竟然沒有一位守衛者，有幾個閒人倚坐在城門邊曬太陽，路人行色匆匆，看客興致正濃。一支駝隊正大搖大擺地從他們的面前經過……。駱駝馱着一些在京城弄來的書冊和其他雜物，門洞口露出第一匹駱駝，牽駱駝的人是領頭的。據北大的一位教授考證，這個人長得像中亞人；隊尾的隨行者背着行李，繫着綁腿，持杖而行，一身長途跋涉的裝束，還不時打量着周圍。這支來自域外的駝隊引起幾個路人的觀望。由於城門口沒有任何守衛，想必他們當初也是這樣如入無人之境入城，現在就要揚長而去了。畫家處理駝隊頗有匠心，只畫了首尾三匹駱駝，還有幾匹駱駝藏在城門洞裏，不但避免了拖沓和冗長之弊，還用駝隊在構圖上把城裏、城外有機地連結成一個整體。

難道這支駝隊不遠千里而來，僅僅是為買幾本書冊嗎？張擇端的構思恐怕不僅僅是為了構圖之需，畫家將駱駝隊和胡人畫在沒有任何防衛的城門口，其中是否含有暗喻？值得深思。據史料記載，

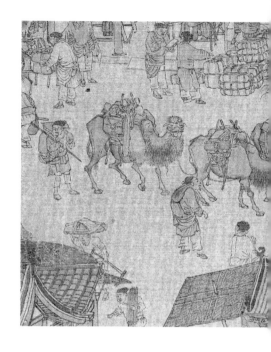

北宋後期，遼、金兩國的奸細曾多次混入汴京城刺探軍情。

看看畫面中鬆懈的城防系統，大概就不覺得意外了吧。

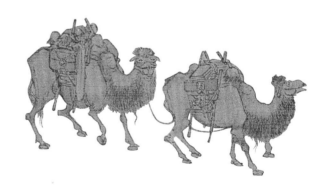

年久失修的城牆

城牆上的雜樹長得古樸蒼勁，述説着城牆失修的歷史，凝結成塊狀的土石預告着下一次塌方即將到來。這裏所表現的內容，在創作思想上體現出作者的憂患意識；在藝術上則顯現了畫家樹石筆墨的審美取向，特別是土坡狀的城牆和雜樹的枯淡筆墨中露出的飛白，具有歐陽修所説文人畫的"蕭條淡泊"之意，此乃難畫之意。如此看來，充滿儒家思想和情懷的張擇端不是那種只會按帝王意志創作的宮廷畫工，而是受到當時文人畫審美觀的影響，有着自己繪畫思想的畫家。

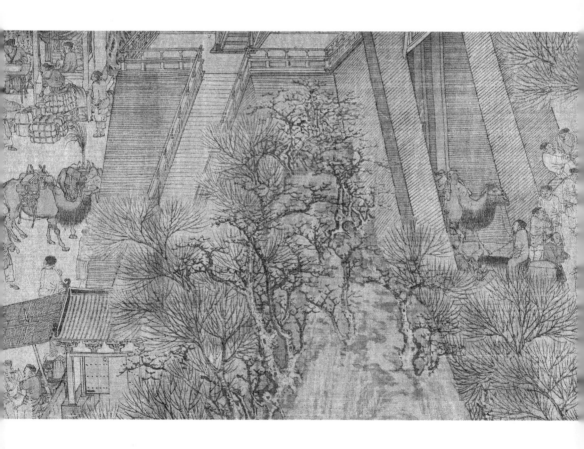

不過，這裏不是欣賞古木坡石的園子，這個坍塌如坡的地方卻是汴京城的最後一道防線 —— 內城牆！關於這道內城牆，北宋中後期就有多位大臣實在看不下去了，多次上奏，呼籲修繕城牆。最懇切的一次是承議郎樊漵在宣和三年（1120）奏曰："比年以來，內城頹缺弗備，行人蹍其顛，流潦穿其下，屢閱歲時，未聞有修治之詔。則啟閉雖嚴，豈能周於內外，得不為國軫憂？"

這段土牆在《清明上河圖》中幾乎變成了土坡，全城也看不到任何防衛系統和像樣的軍卒。直到北宋滅亡，也沒有人管。

我們最後在高空看看汴京的建築。二十多年後，這裏先後毀滅於女真鐵騎和洪水。從畫面的總體佈局來看，從城內大道到十字街集中了北宋的多種民居建築，類似四合院式的民居，庭院頗為別緻，房頂錯落有致，特別是各種不同類型的對稱式民房的組合羣，如"十"字形、"工"字形、"凹"字形、"一顆印"形以及一些排房等建築，還有轉角樓、門樓、宋代典型的工字房等，房頂上的各種天窗、氣窗和氣樓，結構頗為明晰；屋牆屋頂的形式有懸山頂、三架樑、兩椽栿、歇山十字脊、單檐四柱頂等。排房建築縱深是按"三"字形排列的，其建築結構與京杭大運河杭州賣魚橋附近的清代富義倉十分相近，表明"靖康之難"南逃的建築工匠影響到臨安城的建築樣式，並一直持續到明清杭州城。

俯瞰城裏建築佈局示意圖

再看看眼前的城門，這是一座廡殿頂城樓，兼具鼓樓和城樓的特性。它面闊五間，進深三間，歇山式牆。城樓的兩側各有一個具有平座形式、基座功能的平台，帶有典型的北宋特徵的斗拱：柱頭鋪作、補間鋪作、轉角鋪作，

這種大型的官式建築只能建造在國都，

地方州府是不能建造這樣的城樓的，否則就有僭越之嫌。

城樓內有一面大鼓，地上鋪有蓆子和枕頭，這是在暮鼓之後，更夫的臨時棲身之地。城樓裏沒有任何兵卒，只有一個更夫，此時，他聽到城樓下的場務裏傳出激烈的爭吵聲，正在憑欄觀望。城樓的兩側是老土牆。城牆馬道的門樓下，一個剃頭匠拿着剃刀在給客人修面。他在這裏擺攤，實在是找到了一個做生意的好地方。

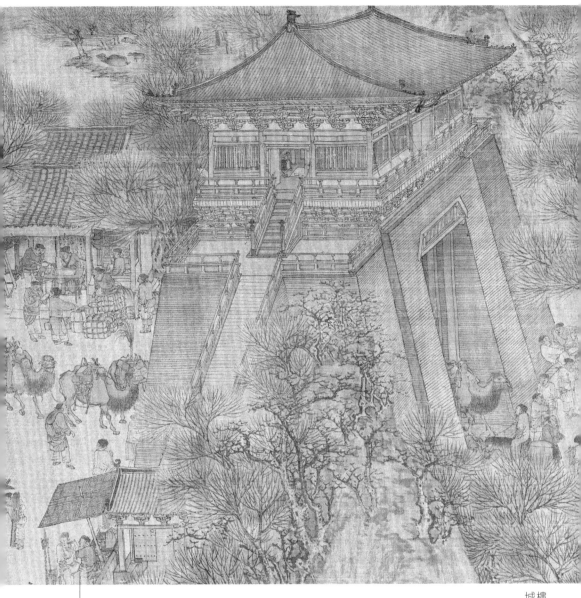

城樓

剃頭匠

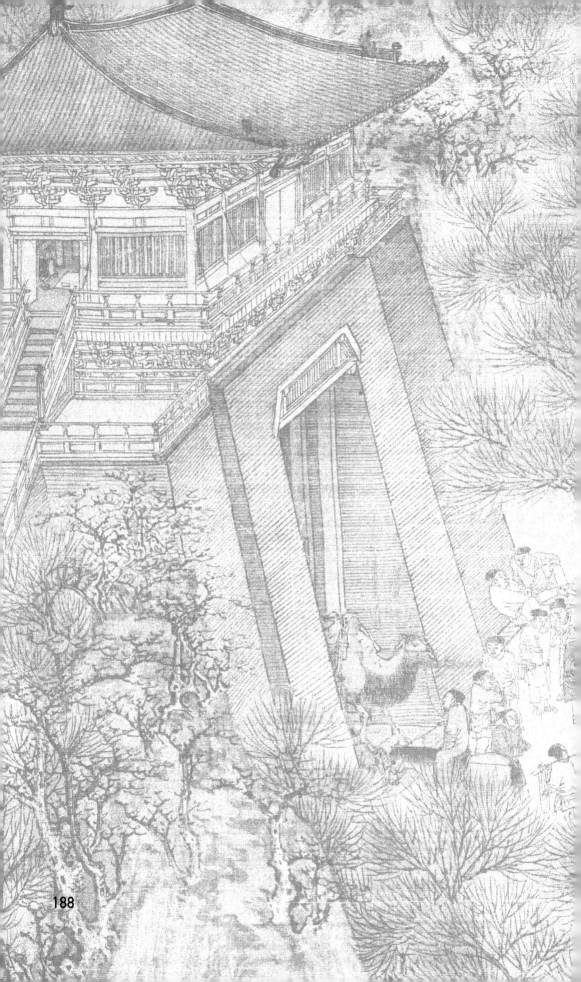

史料記載，開封內城是土牆，這裏畫的應是內城牆，但內城有 12 座城門，那麼畫家畫的是哪座城門呢？過去考證説畫的是東南角子門，在東水門一帶，那是汴河入汴京城的進口，非常繁華。還有研究説畫的是大宋門、蜘蛛樓等等。凡是城門皆有匾額，上面會有城門的名字，但仔細看這個城門的牌匾，它上面只寫了一個"門"字，"門"的前面就點了幾點，看來畫家是有意要迴避畫具體的城門。這不是他第一次故意略去具體地點，前面的寺廟、拱橋等都是這樣處理的。這可不是字太小，畫家眼神不夠用，那些更小的幌子、招牌，上面的店名和廣告詞歷歷在目，一清二楚，不過這些店名都是畫家虛構的，在文獻裏沒有任何記載。這説明畫家根本就不想畫出開封的具體地點，他要在開封城內外進行藝術性的概括和集中，分別提煉出一座城門、一條河道、幾條街道等。可以這樣説，

畫家畫的是開封的實情而不是實景。

這樣他就可以充分發揮創作的主觀能動性，把發生在開封城內外的一些緊要的事情，統統集中在畫面裏，就像我們在前面看到的那一切。

視綫穿過城門，來到汴京城內，這裏又是一番景象。

繁華鬧市

。

第十章

從城門內開始經十字路口到水井處，是《清明上河圖》的第六個自然段。這一段在漸趨平靜中，不斷出現小高潮。畫家以"孫記正店"為中心，展示了汴京城裏繁榮的正店和清雅的貴族住宅區。城門口裏第一家是官屋，這個位置往往是城防機關所在，是管理城門守備人員的要地。

現在撤了門崗，這城防機關也就沒甚麼用了，官府把它作為場務，就是稅務所。

在場務裏面立着一台大架子秤，專門用來稱體大物重的貨物，比二人抬的大秤要便利得多，說明當時的貿易量大大增加，稅收也緊緊跟上。這裏的人物服飾皆職業化，運輸工一律着盤領衫，將下擺撩起繫在腰間；稅務官也統一裝束，皆着右衽長衫。四個車夫運來一包包捆紮結實的貨物，很像是紡織品。一個運輸工進屋向稅務官報稅，另一個車夫向門外的驗收官遞交貨單，還拿出毛筆要寫着甚麼，可能是這個驗收官說出了一個大數，引起另一個車夫張大了嘴："啊？這麼多！"吵架的聲音很高，驚動了城樓上的更夫。

北宋的商業流通稅實行 5% 的高稅制，即過稅加住稅或買賣交易稅，其中包括 3% 的商業流通稅和 2% 的買賣交易稅。此外，還要對車船徵收"力勝稅錢"，其中紡織品的課稅最高，百姓造反，多與此有關。畫家專畫紡織品收稅的情景，或即因其最具高稅額的典型性。

在他們的左側，也是一批要交稅的貨主，領頭的拿着貨單，他們運的像是糧食，大概是賣給旁邊有釀酒資質的"孫記正店"。"正店"是政府授權可以自己釀酒、賣酒的酒店，像這樣的"正店"，開封有七十二家。

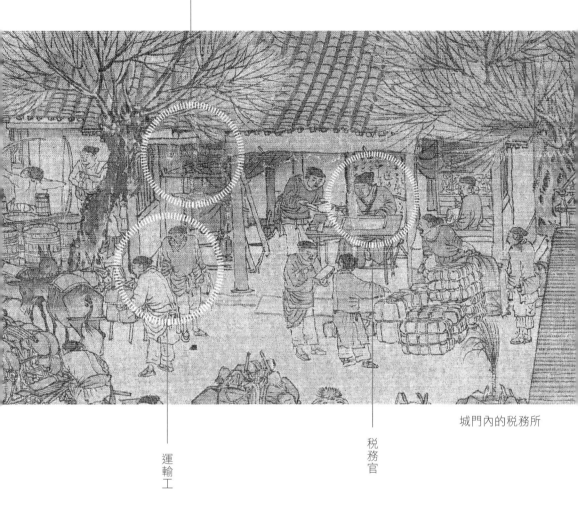

架子秤

運輸工

稅務官

城門內的稅務所

"孫記正店"的右側有一間臨街的小屋，這原來是軍巡舖屋，相當於消防站，現已改為軍酒轉運站了。屋裏是存放水桶的地方，水桶裏本應盛滿消防用水，如今屋裏卻立着八隻酒桶 —— 這是把消防用的梢桶用來裝酒了 —— 每桶可裝 3 斗酒。兩隻小水桶空撂在梢桶上，上面橫躺着一桿麻搭，屋牆還依靠着三桿麻搭，麻搭是用於撲滅火苗的工具，本來在它頂端的鐵圈上應該纏繞三斤麻繩，以便於在着火時蘸上泥漿壓制火苗。三個弓箭兵奉命來此押送軍酒，供禁軍過節之用。他們似在例行檢查武器，正中一位戴着護腕的軍士正背對大門拉滿弓試弦，此人大概剛飲完了酒，渾身的肌肉都爆發出力量；左側一位正在繫護腰；右側一位在纏護腕，都在作試弓前的準備活動。很快，裝載梢桶的馬車就要來了。

如果說畫中還有像樣的兵，恐怕也只有這幾個押送酒桶的弓箭手了。

北宋官府嚴控民間釀酒，在運送軍酒的途中要防止被劫，顯現出北宋末年不大安定的社會局勢。

而唯一能使禁軍提起精神的竟是押送軍酒的差事，這些本應該在城門口巡邏、站崗的軍卒卻精神抖擻地現身於酒舖，與遞舖門口懶散的走卒形成了鮮明的對比。張擇端在這裏運用黑色幽默的手法，揶揄和諷刺了這幾個禁軍士兵，真是絕妙。

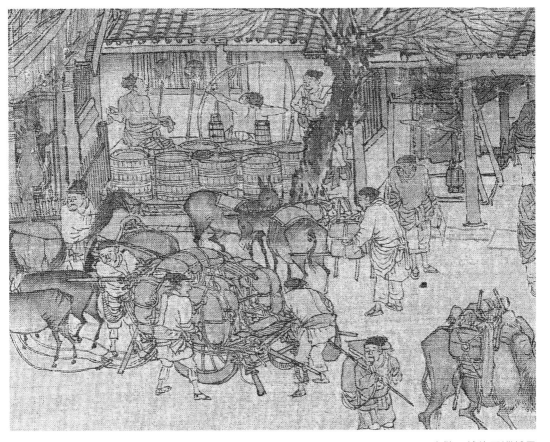

改做酒舖的軍巡舖屋

孫記正店

"孫記正店"是城內最奢華的飯店之一，屋頂上搭建了華麗的歡樓，構件中穿插着繁盛的鮮花。樓下的三座燈箱廣告依次書寫着"香醪""孫記""正店"等大字。

當時的汴京還利用無字燈暗示店裏面的特殊經營，如該店門口的四盞紅色的梔子燈，暗示店內有妓女陪客等服務。

圖中還有插屏、牌匾和各種酒幌子等多種廣告形式。"孫記正店"和"十千腳店"擺放在店門口的三維立體廣告別具一格，那是中國最早的燈箱廣告，到了夜間，燈箱裏面可以點上蠟燭，顧客可在多個角度看到廣告內容。酒店樓上有人對飲，店後是一片樹林，一圈柵欄圍着一堆大缸，足足疊了四層。

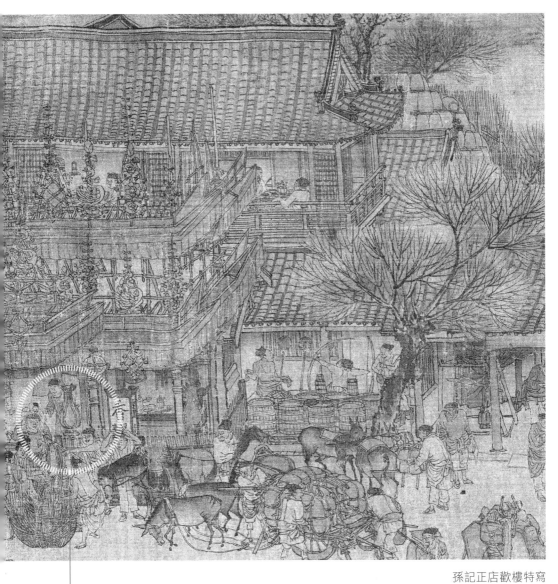

孫記正店歡樓特寫

栀子燈

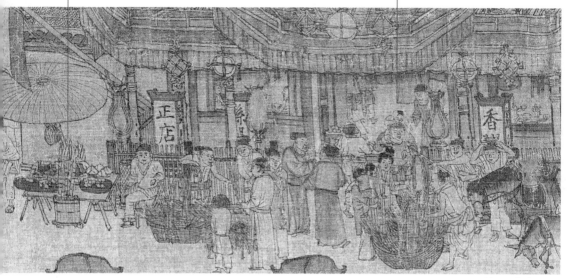

孫記正店店門口

店門口有賣花枝（花苗）的擔子，女主顧在打聽價錢，身旁的女傭抱着幼兒，一個男子尾隨其後，男子的脖子上還騎着一個小孩子，像是一家人。在這家人的側面，一個紅衣妓女戴着男冠襆頭，輕浮地將手搭在一男子的肩上，他們圍着一個菜農的籮筐，似在討價還價。往左，是一個售賣粽子、果品的攤位，遮陽傘下還掛着

餛飩子，攤前放着一隻木桶，裏面插放着甘蔗，這些江南的甘蔗一定是經過冬儲後漕運至開封的。早在張擇端用筆墨描繪之前，大文豪蘇軾就已品嚐過甘蔗的美味了，還留下了"笑人煮積何時熟，生啖青青竹一排"的詩句。

在宋代，封建禮教盛行，提倡所謂的"婦德"，約束婦女不得隨便出門，但媒婆可以破此禁忌。

畫面中，有兩頂轎子要停在正店門口，其中露出一個頭戴絹花冠子的女人，她就是媒婆，她前面轎子裏的人掌握着另一半的資源。兩家要到"孫記正店"談保媒拉縴的事兒，看來男女雙方都不是一般的家庭。

轎子裏的媒婆

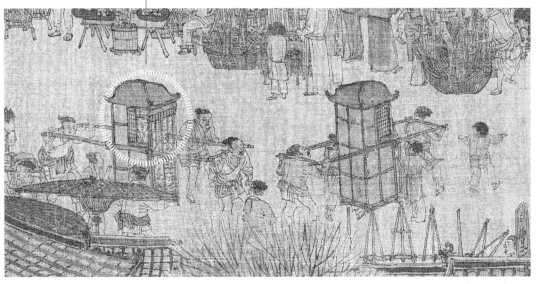

店門口的轎子

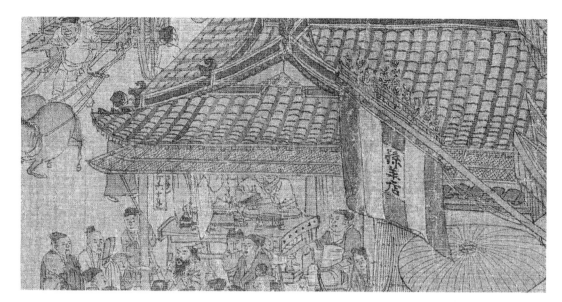

孫羊店

"孫記正店" 外高懸着 "孫羊店" 的幌子，旗杆所指，就是該店的分部 —— 羊肉舖。屋簷下掛着一副羊肺，還有羊腸、羊肝、羊肚等內臟，上面還有一塊價格牌："口斤六十足"，這個 "足" 字，表明了店家不收 "省陌" 的錢貫，60 個銅錢不能少，這是羊下水的價格。

通常羊下水的均價是羊肉價的一半，這樣的價格只出現在北宋崇寧初期，當時的羊肉是 120 文一斤。

在"孫羊店"外,一個虯髯說書人正繪聲繪色地講着故事,十七八個聽客圍着他聽得入了神,其中有僧人、道士、文士和婦孺等。全卷只有在這裏出現大眾娛樂的場景,據孟元老《東京夢華錄》記載,開封城在清明節有許多大型娛樂活動,如歌舞、拔河、鬥雞、軍樂隊出巡、蕩鞦韆等,瓦子裏的說唱演藝活動更豐富,但畫家僅截取了街頭說書這一點,

很明顯,畫家對畫這些歌舞昇平的娛樂場景不感興趣。

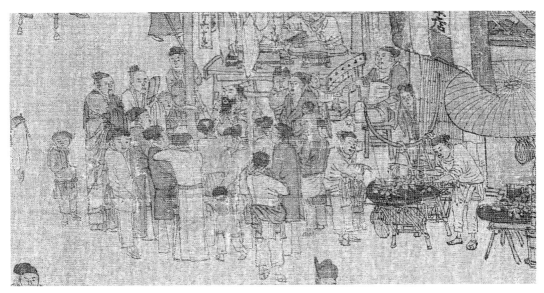

街頭的說書藝人

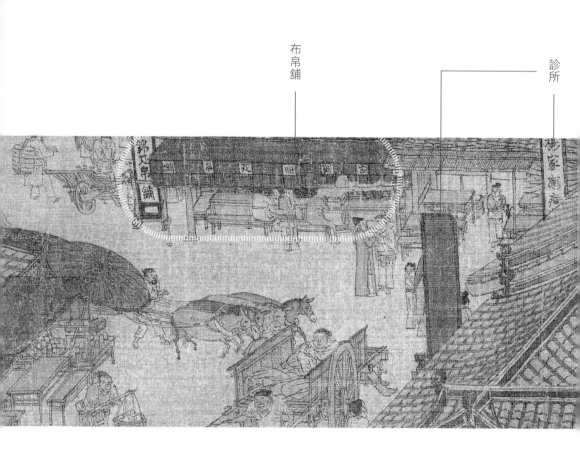

在孫羊店側面，豎有黑地紅字的大廣告牌"楊大夫經診□"，在廣告牌的背後，一個婦女拉着兩個七八歲的女孩走向"楊家應症"診所，診所旁是一家小飯舖。路盡頭是專賣布匹的街市，頭一家店名是："王家□明疋帛舖"，有顧客坐在店內。轉過街角，立着寫有"□錦疋帛舖"的廣告牌，又是一家布店，只見有獨輪車推過店門口，不知門面如何。

繁華熱鬧的十字路口

汴京城裏的十字路口，車水馬龍，川流不息，是京城大千世界和各色人等的集中之地。這一天街上的官人比往常要多出許多，他們在街上懶散地溜達，侍從們則前呼後擁，好不熱鬧。路口右側，一白衣文士騎馬而行，後有挑夫緊緊相隨。

這一天，街上的和尚也多起來了，按照佛教的規矩，在這個時節，僧侶可以到寺外化緣。

人羣中，一個送餐的小酒保左躲右閃，右手拿着火炭夾子，左手拎着沉重的酒壺，下面支着一個小火爐 —— 這樣可以喝到保溫的酒品 —— 由於物品太重，幼小的身軀不得不向另一側傾斜，實在是可憐。滿街穿長袖外衣的牙人們見面時互相打

着招呼，説明當時的商品買賣十分活躍，不過，出現過多的中間商自然會引起物價上漲。在這個十字路口的中間，還穿插着出攤的販夫、道士、運送陶盆的獨輪車夫、賣麥芽糖的挑夫和送食盒的腳夫等。

畫面上方，一位騎馬的白衣官人手拿用布包着的團扇，這種團扇是起自於漢代，廣泛用於宋代的用具，當時叫“便面”。它不但可用於祛暑和遮擋塵土，還有另外一個用途 —— 當路遇不便打招呼的人時，以扇遮面，避免尷尬。這也從側面反映了北宋文人之間的複雜關係。如在白衣官人面前，就有一個寒酸文人攜着書童迎面而來；官人居高臨下，正要轉過身與他打招呼，那寒酸文人卻趕緊以扇遮面，二人錯身而過。

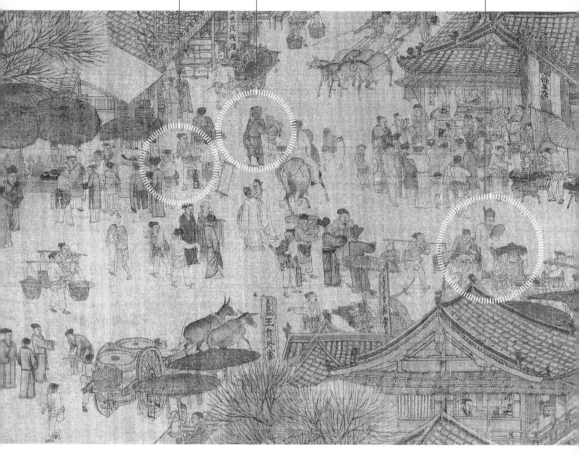

繁華熱鬧的十字路口

在這個車水馬龍的十字路口，畫家展示了汴京的各種車輛，這不但體現了當時的木工工藝，更代表了北宋後期車輛的製造水平。前面已經見過了牛拉篷車、獨輪手推車，這裏有一個老車夫趕着驢車向右行，車上載着兩隻裝酒的木桶，還有騾拉架子車，前面人畜共拉、後面人推的串車。

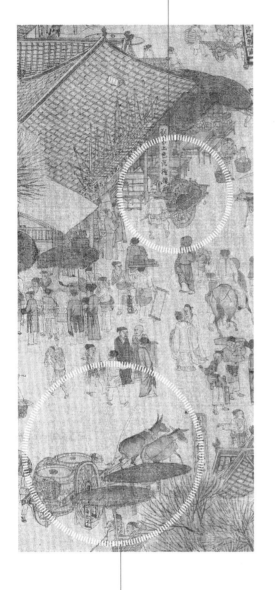

獨輪手推車

驢車

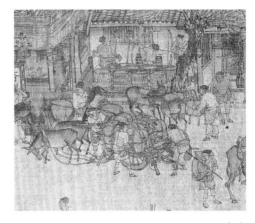

串車

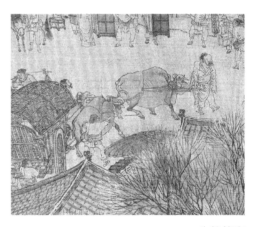

牛拉篷車

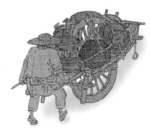

遠處有兩輛四匹騾子拉的車飛馳而來，那是禁軍的運輸車，能清楚地看到車後部左邊配備的腳鐙，

說明北宋實行的是靠左行的交通規則。

據《隋唐嘉話》載，唐代初年，大臣馬周制定了車輛靠左行的規則。

這是基於人們從道路左側上下車方便和安全考量，也是來自於人們從左側上馬的習慣。再看這兩輛四拉騾車，拐彎還不減速，挑擔的路人趕緊放下擔子，閃在一邊，如此下去，似乎又要爆發險情。原來，他們也是禁軍士卒，和軍巡舖屋拉弓的幾個士兵是一夥兒的，他們駕着馬車經過這個十字路口左拐到那裏去搬運酒桶，禁軍嗜酒之風由此可見一斑。

隨着高檔住宅區出現的是當時的奢侈品商店。在十字路口左側，一家店門口豎着高高的牌子，上書"劉家上色沉檀棟香"諸字，該店的橫匾上出現"□□沉□□□丸□□香舖"的字樣，看來，這是一家售賣香料的高檔店舖。汴京的一些珍貴的香料大多要靠海運進口。香料店舖隔壁的店門口擺放着高檔家具，據載，崇寧四年（1105），一套高檔桌椅值"錢四千"。此店旁邊是一家糕點舖，門口張着傘。

售賣香料的店舖

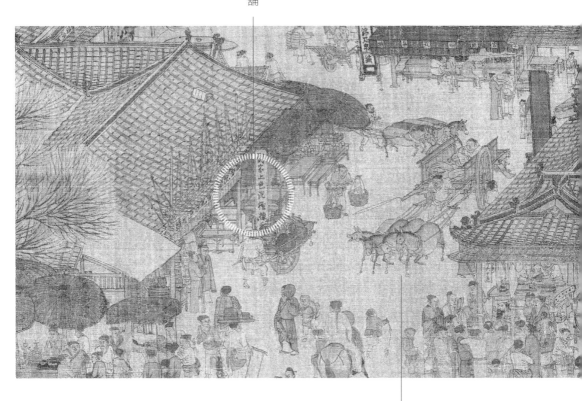

騾車

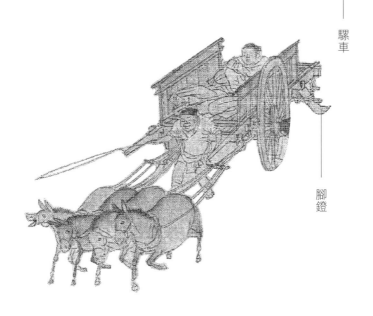

腳鐙

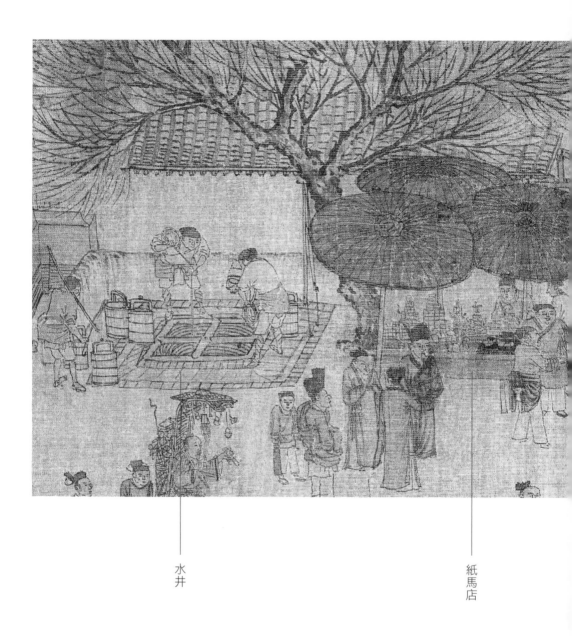

水
井

紙
馬
店

紙馬店與水井

轉回到十字路口左側，香舖邊上是一家小吃舖，舖面支着方形頂棚，掛着小招牌，其內容大概與廣告和價格有關，吸引了許多過客光顧。小吃舖旁邊張着三把大圓傘，傘下就是清明節賣紙馬的舖子，桌上擺滿了各種各樣的紙馬等祭祀用品。

舖子的一側是一口水井，這口富人區裏的深井屬於官井，井口四周青磚墁地，井口上方有木製田格形井欄，以防打水人落井，有兩人正在汲水，一挑水者荷擔欲行。

從城外到城裏，畫家展示了繁華與喧囂，也描繪了危機與險情。畫幅已近尾聲，看看張擇端是如何收尾的吧。

結尾的思索

。

第十一章

過了十字路口的街面，是《清明上河圖》的第七個自然段，也是最後一段。張擇端在繁盛中看到的這一切，並非浮光掠影的獵奇，

他最後在貴族宅邸門口，連續以問診、問道、問命三問情節向宋徽宗發出了深深的叩問，

他的疑惑、他的隱憂、他的期待，都在裏面了。

卷尾是貴族的居住區，其房價在數萬至數十萬貫不等。遠離鬧市的房價也大有不同，含有數十間房屋的府第，其價在一萬貫上下，如提舉宮觀（宋代閒散官職）的蘇轍在被貶官外放，離開汴京時，便以九千多貫賣掉了別墅。而與之相對應的是，不少官員來京師供職，因房價太貴，一下子買不起房，只得在貴族區租賃房屋；每年數萬士子遊學京師，也要租房棲身，這使得汴京的房屋租賃業相當發達。比如在"趙太丞家"醫藥舖子對面的一戶官宅，以斗拱建門樓，說明此宅主人的官位應在六品以上。

在"趙太丞家"後的右側繪有疊石翠竹，這是有一番說辭的。汴京的文人喜歡養花種竹，蘇軾曾經說："寧可食無肉，不可居無竹。"

他與表兄文同等人都喜歡畫竹。北宋時，開封的氣溫較低，竹子的成活率有限，更為金貴。當時栽種最多的花卉是菊花，培育出的珍稀花、竹，文人間還互相移種，如梅堯臣的竹子就是從友人阮氏那裏移植而來。文人們還喜歡在家前屋後累疊湖石、修池養水。朝廷內部的黨派之爭又助推了同黨文人的雅集活動，其中較為著名的是駙馬王詵在自家的花園——西園——邀請蘇軾、黃庭堅等賓客遊賞，"西園雅集"遂成為後世藝術創作的素材之一。圖中所畫的這座私家小園林，正是北宋文人興起的悠閒生活方式的縮影，在喧鬧的城市裏營造了幽靜清雅之地，在結尾時給欣賞者留下了一個冷靜觀察、思考的空間。

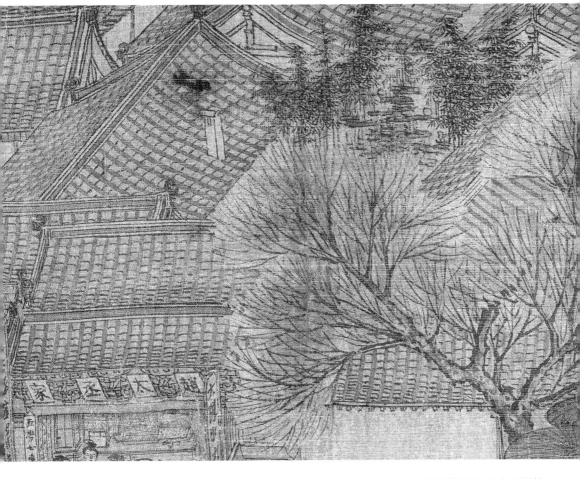

疊石翠竹的私家小園林

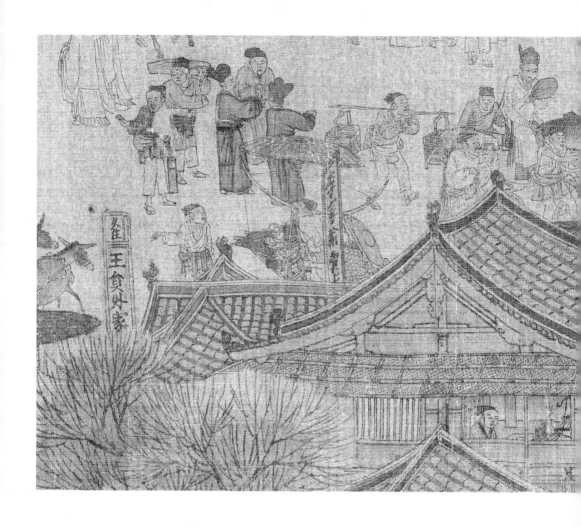

卷尾的幾棟豪宅專營富家子弟在京師遊學期間的食宿生意，如一家的門外豎着"久住曹三……"的招牌，並在屋頂上搭起一座小型歡樓；還有一家招牌上書"久住王員外家"。

"久住"就是經營長期包房的服務，這是一棟硬山人字坡建築，屋簷下有雨搭，透過樓上的窗戶，可以看到一位富家學子正在屋裏苦讀，室內擺放着書桌、屏風、交椅和溺器等等。

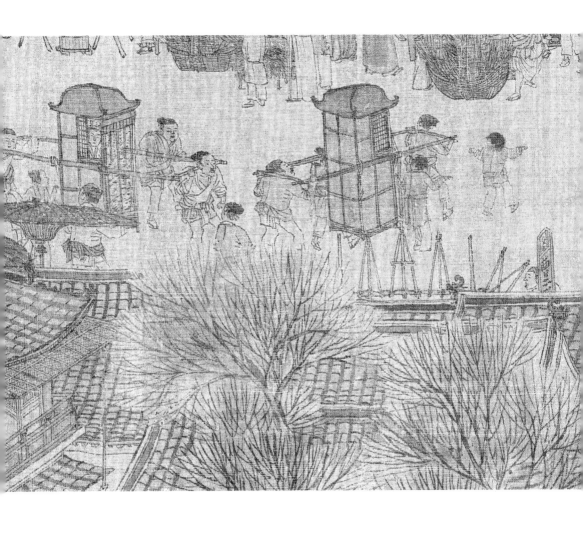

這樣的屋子，每天租金得 100 多文。在這
家旅館的旁邊，是一家李姓開的店舖，廣
告牌上書有"李家輸賣上⋯⋯"等大字，
"輸賣"可不是賠本賣，是指可以送貨上
門，想必賣的是家具之類的大件物品。

官員出行隊伍

全卷最後一隊人馬是八個官差隨同騎白馬的官人緩緩出城，官人所戴的帽子為重戴，即在折上巾的上面再加大裁帽。據張朋川先生的研究，古代畫家在處理手卷結尾的人物活動時，人物的活動方向是朝裏的，這是有道理的，否則畫面的"氣"就散了。這説明畫家畫到這裏，準備收尾了。

我們看到，滿街都是經濟實用的毛驢和騾子，看不到一匹戰馬，僅有的幾匹馬，則是官員們的坐騎，這恰恰是北宋軍事戰略思想的縮影。就這樣，仁宗朝翰林學士承旨宋祁還嫌馬匹太多，他說："天下久平，馬益少，臣請多用步兵。"提出他的兵學觀念是主張"損馬益步"，即減少騎兵增強步兵。連"先天下之憂而憂"的參知政事范仲淹，竟然也看不上馬匹在戰爭中的作用，甚至提出取消馬匹貿易。因而在張擇端筆下的五十多頭牲口中，最為精壯的卻是來自域外的駝隊。

張擇端自卷首畫到這裏，已經堆積了一系列沉重的國家安全問題和社會問題，

如受驚的官馬闖到集市裏；大客船險些撞上拱橋；官員爭道；士兵懈怠；消防和城防統統缺失；糧販囤貨居奇；焚毀墨跡圖書；包括禁軍在內，社會上嗜酒成風……

在貧富巨差中，喝酒喝出病的富人與飢渴難耐的窮人構成了強烈的反差。畫家在結尾的時候，就該有一個含義深刻的收筆了，他精心安排了三個既獨立，又有聯繫的情節，形成了"三問"：問命、問病、問道。他作為一個普通的宮廷畫家，不可能拿出甚麼治國的良方，但是他疑惑、困惑，他不明白怎麼會是這樣的呢？這個國家的事兒該有人管管了！

第一問是"問命"。

在"解"字舖外，聽客滿門，都是前來算命的儒生。在進士考試前的開封街頭，竟有上萬個算命先生，考生只要花上 100 文錢就能卜知前程。大概是"解"舖屋裏坐不下那麼多的問命人，店主只得在門外的涼棚下待客。在舖子外，還有下馬求解的貴公子，他們滿腹心思，都在共同關注一個話題 —— 求解仕途，聽客們個個神情專注，關注着自己未來的命運……

算卦問卜的人羣

第二問是"問病"。

在"趙太丞家"的醫舖門口豎着兩塊招牌："治酒所傷真方集香丸"、"太醫出丸醫腸胃病"，還有專治"五勞七傷"的廣告牌，看來這是一家腸胃專科診所，尤其是專治飲酒過量造成的腸胃損傷。這家診所裏面的陳設相當考究，頂頭是密密麻麻的藥櫃，櫃檯上放着抄書架和十五檔的算盤，這可以結束元代以來關於算盤出現時間的爭議。算盤出現在北宋，是北宋城市商業經濟發展的必然結果。

診所裏面有兩個婦人在問診求藥，其中一個還抱着孩子，也許是家中的男人喝酒過量了，前來討要治病的藥方，一位穿深色短外套的婦女在接待她們。

官宅門前問道人

220

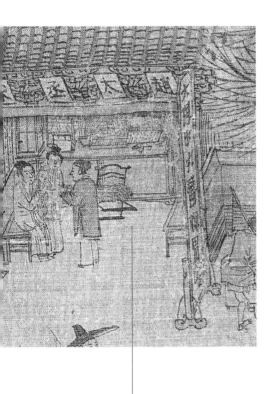

趙太丞家醫舖

這家診所的主人有"太丞"之衔,意味着他曾經做過御醫,先後在宮裏和宮外主治飲酒過量所致的腸胃病。畫家在這裏宛轉地揭示出,宮裏喝酒喝得也比較厲害,都有專門治飲酒過量的御醫了,可見北宋後期的嗜酒成風已成了宮廷問題和社會問題。畫家諷刺那些嗜酒的人,藉此表達了診治一系列社會弊病的願望。

第三問是"問道"。

醫舖的隔壁是一家官宅,從其大門規格、內堂佈置來看,居者品秩應在六品以上。一個進城投親靠友的鄉下人背着麻袋、提着禮盒,正在向這裏的守門人打聽地址,守門人手指前方,問路人順着他的手指方向扭頭尋望。在這裏,畫外有畫,畫家意在指出,還有下一個更熱鬧的街區在前面,這便給欣賞者留下了無限的遐想……

畫家將"解"字招牌下問命，"趙太丞家"裏問診和豪宅門前問路三個絕妙的情節組合成全卷的結尾，形成了"三問"。"三問"都聚合在這裏，絕非巧合，全然是張擇端的用意所為，凝練和昇華了繪畫主題：興盛與危機並存；繁華與貧困共生。遺憾的是，常常是前者掩蓋了後者。街肆的喧鬧聲漸漸遠去，回顧前面出現的諸多社會弊端，畫家對表面繁華的社會不禁生出了前途莫測之感和沉重的隱憂。

面對日益崛起的北方強敵和日趨腐敗的北宋政治，這幅畫的意味真的不會那麼簡單。我先前說過，最後還有一個謎底該揭開了，《清明上河圖》卷大概畫於徽宗朝甚麼時候？我們在畫中看到了多起事件和多處事物，如焚毀舊黨人的墨跡、婦女的裝束、私家漕糧進京、使用大銅錢、羊肉的價格等等，相繼發生於北宋崇寧（1102 — 1106）初期到中期，由此可推知，這張畫大約是畫在崇寧的中後期，也就是 1104 到 1105 年之間。畫這張畫要經過搜集素材和起稿、落墨的過程，怎麼着也需要大半年的時間，最後還要裝裱。

細查《清明上河圖》的繪畫技藝，畫家對細微之處刻畫的精細和嫻熟程度，且考慮到張擇端是"後習繪事"，那麼，

這張畫應該是他的中年之作，年紀在四十歲左右，再年輕些，恐功力不達；若再老些，恐目力不及。

綜合上述各方面因素，可以推導出張擇端大約出生於仁宗嘉佑至英宗治平年間（1056 — 1067）。北宋滅亡的 1127 年，部分畫院畫家南渡臨安，並得以繼續為南宋朝廷效力，而張擇端已是六七十歲的老人，如果尚有餘生的話，也不大可能南渡，或許就在北方了卻殘生了，故而南宋的文獻沒有任何關於張擇端的記載。

至此，畫面上的內容和畫法差不多都介紹到了，最後再簡單解釋一下《清明上河圖》裏的顏色。全圖的線條雖然都是墨筆，但的確上了許多顏色：在柳樹的枝頭上渲染了一些綠色，個別人物的衣着，船、橋、城門等處和一些物件也略施淡彩。

但事實上，張擇端根本沒有給這張畫上過任何顏色，它本來是墨筆白描。《清明上河圖》是被後來的明朝畫家染上了顏色，這真是一件憾事！

據明代孫鑛《〈書畫跋〉跋》"續卷三"載錄了王世貞的跋文"張擇端《清明上河圖》，有真贗本，余俱獲寓目。真本人物、舟車、橋道、宮室皆細於髮，而絕老勁有力。初落墨相家，尋籍入天府，為穆廟所愛，飾以丹青。"就是説，明代嘉靖皇帝查抄宰相嚴嵩府邸獲得了《清明上河圖》卷。嘉靖皇帝死後，隆慶皇帝（廟號穆宗，被敬稱穆廟）登基，他也非常喜歡這幅圖，詔令宮廷畫家添加了顏色，改變了《清明上河圖》卷原為墨筆的基本面貌。此事被當時的大臣王世貞、孫鑛看見並記錄了下來。不過，畫面有些細部如不少人物的穿戴、小物件等都留有空白，看來宮廷畫家"奉旨設色"並沒有完工，一般來説，既然有聖旨，畫家們是不敢擅自中止的，估計是隆慶皇帝中間去看了一下，覺得還不如從前，此事便中途作罷了。

沒想到，《清明上河圖》在當時沒有完成它的歷史使命，到了明代還有這麼一場劫難。它的劫難不能成為我們今天欣賞的地方，但透過這張畫，我們可以更多地了解到張擇端和他的時代。

再讀張擇端

。

欣賞古代繪畫總是從宏觀縱覽全圖到深入感知畫中的細節，最終還應走出來，進入到下一個階段 —— 探討創作該圖的歷史背景，閱讀古人書寫的題跋，來判定其中的深刻含意，進一步增強對畫家、畫作的理解。

有人擔心，張擇端畫了徽宗朝社會的諸多敗相，會不會被朝廷處置？

別擔心，張擇端畫這些帶有批評、諫言性的內容是不會被追究的。

明代李東陽在跋文裏說，卷首有宋徽宗御筆題寫的五個字和雙龍小印，也說明了這一點。不過徽宗也沒有從畫中獲得教益，只是肯定了畫家的技藝，就把這張畫送給外戚向家了。張擇端在畫中揭示的各種社會弊病在北宋最後的歲月裏愈演愈烈，直到 1126 年底，金軍攻下開封城，終釀成亡國的靖康恥。

說起宋徽宗對張擇端的態度，要追溯到北宋立國之初，宋太祖採取文官治國的國策，允許文人大膽諫言，並立下了 "不得殺言事者" 的規矩。在這種相對寬鬆的政治氛圍下，關注社會現實和朝廷政治就成為宋代畫家較為普遍的創作傾向，而且，張擇端所揭示的諸多社會弊病，也並非他所創見，在徽宗朝之前，一直是朝臣們屢屢上奏的主題。

北宋中後期，朝臣們的諫言主要圍繞兩個方面展開：中期主要是圍繞着當時的變法與反變法展開；晚期則主要是集中於批評徽宗的靡費與失政，如採運花石綱、重建延福宮、新建艮岳等等。這些已經遠遠超出了社會負荷，

北宋民眾為社會創造出巨大的經濟財富被冗官、冗兵、冗費等弊政消耗殆盡。

北宋中後期，

參與諫言者越來越多，從官員的文諫擴展到"藝諫""詩諫""畫諫"等藝術形式

也就是雜劇家、畫家和詩人以藝術的形式參與諫言、表達民怨。

而帝王對這類諫言，縱使不採納，也會採取寬容的姿態，允許其存在。比如宋徽宗，他在 1100 年登基後不久，就發佈了一個詔令，説自己初為人君，有很多事情看不到也聽不到，希望臣民們能對自己的施政提出批評意見。説對了，給予獎勵；説錯了，不予追究。不過，宋代諫言是有底線的，要站在維護朝廷統治的立場上，不能誹謗皇帝。

在這樣的歷史背景下，當時的演藝界、文學界、繪畫界，都發出了不同程度的諫言。崇寧初年，徽宗聽取蔡京的建議，開辦養老院，對老弱孤寡者實行救濟措施，但管理極為不善，一下子死了不少人，然後就地草草掩埋。演藝界以雜劇的手段批評了徽宗及其寵臣們的"德政"，在表現三教雜劇中就有充滿黑色幽默的諫詞："死者人所不免，惟窮民無所歸，則擇空隙地為漏澤園，無以殮則與之棺，使之埋葬，恩及泉壤，其於死也如此。"唱罷總結道："只是百姓一般受無量苦"。辛辣地諷刺了徽宗引以為"德政"的汴京安濟坊等養老院的種種慘狀，直白徽宗的恩澤僅僅是以死者的骨肉潤澤了墳地而已，徽宗聽了不得不自省。再如徽宗聽説瓦子裏上演的雜劇《當十錢》很受歡迎，就把演員們召到宮裏來演，戲的內容是諷刺蔡京造大錢的事情，劇情也很簡單：一個老頭天一亮就在街上賣豆漿，一個急匆匆趕路的年輕人要喝一碗。老頭給他盛了一碗，年輕人喝完了，掏出一枚大銅錢。大銅錢在當時的比價是 1:10，等於普通銅錢的十倍。老頭説："啊呀，我剛開張，沒法找你零錢，這樣吧，您再喝九碗。"年輕人想沒零錢找，那就接着喝吧，他一口氣連喝了五碗，肚子快鼓爆了。他對老頭説："我實在喝不下去了，幸虧蔡相爺造的是當十錢，如果他造的是當百錢的

話，我今天非得再喝九十九碗了。"演到這裏，全場哄堂大笑。只有宋徽宗和蔡京兩個人笑不出來。

當時的文人也屢屢寫出具有諷刺意味的詩文，即"詩諫"。如太學生鄧肅呈進《花石綱詩十一章並序》，諷諫徽宗搜羅花石綱建艮岳："飽食官吏不深思，務求新巧日孳孳；不知均是圃中物，遷遠而近蓋其私。"還有著作佐郎汪藻在《桃源行》詩裏諷刺徽宗崇道求仙的行為："種桃辛苦求長年！"

張擇端的畫諫並非孤例，宋代類似這種勸諫類的畫作是比較豐富的。

在神宗朝就出現了鄭俠藉用繪畫藝術抨擊王安石變法，首開北宋"文諫"與"畫諫"相結合的先例。宋神宗任用王安石推行新法，引起守舊派的強烈不滿。熙寧六年（1073）七月至第二年三月，天大旱，顆粒無收，而推行新法的地方官，繼續橫徵暴斂，使很多百姓傾家蕩產，以草根、樹皮充飢。屬於舊黨的安上門監守，光州司法參軍鄭俠差遣畫工李榮畫《流民圖》，奏報給宋神宗，以此來證明王安石變法之弊，要求廢止新法。神宗見到《流民圖》中百姓的凍餒情景，心中震撼不已，不得不廢除了一些新法。

又如畫家湯子升作《鑄鑑圖》，《宣和畫譜》深感此圖的畫外寓意："至理所寓，妙與造化相參，非徒為丹青而已者。"又如哲宗朝（一作英宗朝）駙馬都尉張敦禮創作的《陳元達鎖諫圖》，這個故事典出《晉書·劉聰載記》：十六國時期前趙君主劉聰想要建造豪華宮殿，廷尉陳元達諫言阻止。劉聰氣得要斬殺陳元達，陳元達乾脆把自己鎖在殿外的樹幹上將諫言說完，令禁軍無法驅趕。劉聰聽完後不得不聽從了陳元達的勸告，還意味深長地説："卿當畏朕，而反使朕畏卿邪！"當時畫勸誡類的題材相當多，以至於徽宗朝有人將這類畫諫匯集起來，據南宋鄧椿《畫繼》卷四記載：北宋末開封有個叫靳東發（字茂遠）的畫家，他匯集了從古代到徽宗朝以畫諫為題材的人物畫有百幅之多，組合成了《百諫圖》。

張擇端積極入世、關注朝政、心繫民生的思想，在政治上遇到了徽宗朝初期的納諫詔令，在藝術上得之於前人在界畫和風俗畫的層層鋪墊，最終形成了他的不朽之作——《清明上河圖》。

如果說，本文對《清明上河圖》的新解讀，就像是一次歷史的穿越；那麼，欣賞該卷的跋文則是對金、元、明、清四朝文人的心靈探訪。他們在《清明上河圖》卷尾的跋文和跋詩留下了各自不同感受，這已不是"仁者見仁，智者見智"的視角問題，而是"喜者見喜，憂者見憂"的觀念問題，即不同執政觀、不同精神世界和不同宦跡的文人官僚，對該卷所繪的一系列景象產生出不同的思想判斷。張擇端是一位憂患之士，與他有相同心境的後人才能產生共鳴。

總而言之，金人的跋文主要是追憶繁華的宋都，形成了十分感懷的"興衰觀"，畢竟汴京就毀在金兵之手，時間又過去不久。到了元朝，有人就把張擇端的《清明上河圖》卷徹底看透了！這人就是李祁。他看到畫中的百姓掙錢非常辛苦和街頭出現的種種險情，認為這不是甚麼好事兒，提出了"猶有憂勤惕厲之意"的觀點來警示社會。在明代文人中分離出兩種截然對立的結論：其一是馮保淺薄和麻木不仁的"心思爽然觀"；其二則是與馮保截然對立的李東陽沉重的"憂樂觀"和邵寶深刻的"觸目警心觀"，這是養尊處優的太監馮保、權奸陸完等人無法感觸到的。大凡體恤民眾、敢於諫上的李東陽，或長期任職地方的親民且富有正義感之官如李祁、邵寶等，都能在不同程度上感悟卷中的"憂樂"或"警心"之意。

我們是認同馮保的愉悅感呢，還是肯定邵寶的沉重感呢？如果跋文還能續寫的話，還會有更多的認知……。自 1950 年代以來，傳統的跋文已經轉化成研究論文了，在中國大陸、中國香港和中國台灣地區，在歐美，在日本，已經發表了數以百計的研究論文，大家只要有心，仔仔細細地看完這張畫，答案不難解決。但有一個問題：

難道《清明上河圖》就沒有一點敗筆嗎？

有的，也許是這些敗筆透露出畫家的創作環境。比如，一些建築漏畫了房基和門檻。拱橋下的一條停泊的大船，還沒有起錨，大櫓就搖起來了，畫家在這裏有些顧頭不顧尾了。

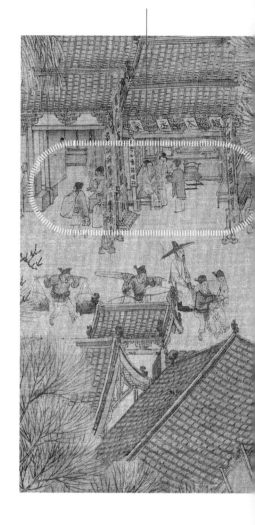

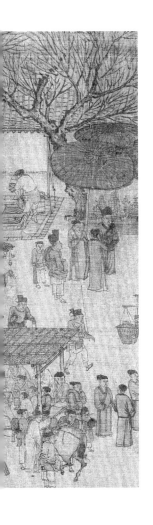

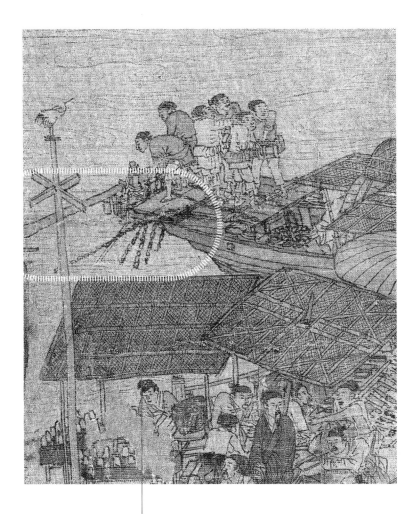

沒有起錨而搖櫓的大船

又如"王員外家"門外兩個挑擔的夥計，其中一人竟少挑一隻籮筐。人和物的比例有時也失去協調，如修車舖一側擺放着一副柳條筐擔子，它超過了正常人的身高，這副擔子是無法上肩的。又如普通車輪高出成年人的高度等等。這些畫錯的地方也許是畫家個人認識和功力的局限，張擇端畫畫畢竟是半路出家。也許是他在作畫時受到了朝廷的催促，以至於來不及細察和補筆，倉促間出現筆誤。

從總體上看，這些瑕疵與全卷豐富的生活場景和濃厚的生活氣息相比，可謂瑕不掩瑜。

"清明上河"作為一個獨特的風俗畫題材一直流傳了下來，因而對《清明上河圖》的研究不會有終結。如果讀者朋友們有興趣，想進一步深究張擇端這幅畫的主題思想，可以好好比較明清兩朝畫家繪製的同名長卷。與張擇端不同的是，那些明清畫家筆下的城市有着嚴格的城防機構、消防措施、民團或禁軍訓練，還有各種社會服務等。在繁華的商業都市裏有着較為良好的社會秩序，沒有尖銳的社會矛盾。而且，他們畫中的節令絕對不是清明節，因為明清時期每一卷《清明上河圖》的開頭都是熱鬧非凡的娶親場面，這是與清明節的節令習俗相違背的。畫家們創作這類"上河圖"，其實是憧憬着政治清明之下的太平盛世。

少挑一隻籮筐的夥計

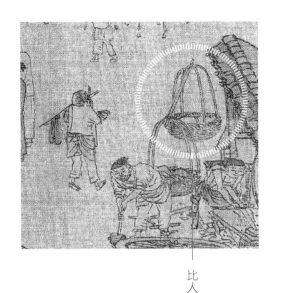

比人還高的擔子

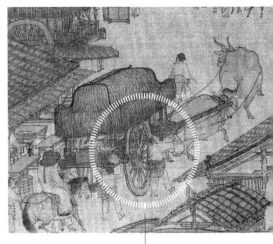

比人還高的車輪

結合北宋最後的歷史結局，不得不引發超出藝術欣賞層面的思考：一個國家、一個民族的生存力量，不在於生活是否富足；不在於歷史是否悠久；也不在於國土是否遼闊，首先在於有無積極的危機意識和可靠的防範措施，否則一旦遇到來自自然界或其他方面強敵，繁華化為烏有，僅在轉瞬之間。簡言之：存亡首先在於自身。

張擇端的《清明上河圖》卷給予我們的感受是那樣的獨特和深刻，他所描繪北宋開封城內外的一切，如同我們在探視琥珀裏的生命，又如同曇花在向我們作最後的告別。

只要讀者朋友們有心，加上耐心，就一定會有更多的發現……

主要參考書目與文獻

參考書目

1. 【西漢】司馬遷《史記》
2. 【唐】房玄齡《晉書》
3. 【唐】劉餗《隋唐嘉話》
4. 【北宋】佚名《宣和畫譜》
5. 【北宋】司馬光《資治通鑑》
6. 【北宋】郭若虛《圖畫見聞志》
7. 【北宋】劉道醇《聖朝名畫評》
8. 【北宋】黃庭堅《黃庭堅全集》
9. 【北宋】沈括《夢溪筆談》
10. 【北宋】鄧肅《栟櫚文集》
11. 【北宋】蘇頌《蘇魏公文集》附蘇象先《丞相魏公譚訓》
12. 【北宋】楊侃《皇畿賦》
13. 【南宋】孟元老《東京夢華錄》
14. 【南宋】李燾《續資治通鑑長編》
15. 【南宋】洪邁《夷堅志》
16. 【南宋】呂祖謙《宋文鑑》
17. 【元】脫脫《宋史》
18. 【元】馬端臨《文獻通考》
19. 【元】湯垕《畫鑑》
20. 【明】孫鑛《〈書畫跋〉跋》
21. 【清】厲鶚《宋詩紀事》
22. 【清】徐松輯《宋會要輯稿》
23. 周錫保《中國古代服飾史》
24. 程民生《宋代物價研究》
25. 席龍飛《中國造船史》
26. 謝巍《中國畫學著作考錄》

參考文章

1. 曹星原（美）《同舟共濟——〈清明上河圖〉與北宋社會的衝突妥協》，台北石頭出版股份有限公司，2011 年

2. 曹星原（美）《〈清明上河圖〉卷主題再探》，上海博物館編《千年遺珍國際學術研討會論文集》，上海書畫出版社，2006 年

3. 韓順發、劉穎林《〈清明上河圖〉事物考》，遼寧省博物館編《〈清明上河圖〉研究文獻彙編》，萬卷出版公司，2007 年

4. 孔慶贊《〈清明上河圖〉中的"道祖"祭祀場景》，《開封師專學報》1998 年第 4 期

5. 薄松年《關於〈清明上河圖〉研究中的幾個問題的淺見》，故宮博物院主編《〈清明上河圖〉新論》，故宮出版社 2011 年

6. 陳傳席《〈清明上河圖〉創作緣起、時間及收藏流傳史》，故宮博物院主編《〈清明上河圖〉新論》，故宮出版社 2011 年

7. 榮新江《〈清明上河圖〉為何千漢一胡》，故宮博物院主編《〈清明上河圖〉新論》，故宮出版社 2011 年

其他參考資料

1. 關於籤籌問題，筆者曾請教香港藝術博物館館長司徒元傑先生，他告知筆者，在他年少時，看到香港碼頭也向力夫發放這種用於計籌的竹籤。

2. 明代邵寶的跋文被後人裁去，劉淵臨等先生在清代卞永譽《式古堂書畫彙考》"畫卷十三"找到了邵寶跋文的抄件。

3. 河南洛南縣保安鎮出土北宋熙寧年間（1069 — 1079）的鐵權，呈葫蘆形，高 33 厘米、腹徑 20 厘米、重 74.64 斤，是迄今發現最大的宋權，可推知宋代的 1 斤合 680 克，以 16 兩制而言，一兩為 42.5 克。按 2013 年年初黃金價格每克約 310 元左右人民幣計算，宋代 1 兩黃金（42.5 克）約合今人民幣 13175 元。宋代黃金、白銀、一貫銅錢（1 千枚）之比是 1：10：10，那麼，宋代 1 文錢大約合今人民幣 1.3 元左右，一個遊學京師的試子每天的生活費用至少合今天的人民幣 130 元。